U0010389

鄭一帆（銀樺）‧鄭皓謙／著
鄭一帆（銀樺）‧賴織美／攝影

# 動手玩自然

60 種童玩植物自然手作 DIY

60 種好玩的植物遊戲

# 目 錄

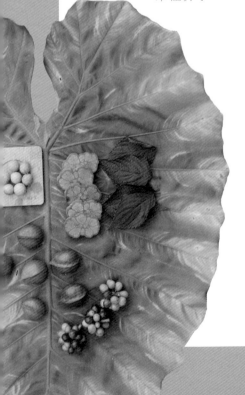

# 自序

從事生態導覽已經超過 25 年了，這麼多年來，每天總會想著同樣的一件事：如何在帶活動時引入植物的童玩、植物的遊戲或者植物手做，可以讓活動的內容更加豐富，解說更加生動有趣，並且可以讓參加者對植物有更深一層的認識。經多年來的積累，這本書終於形成。

## 簡單易記的植物辨識

我的自然名叫銀樺，大學讀的是會計，所以這本書，並沒有高深的學理，也沒有鞭辟入裡的學理背景，只是透過很多的生態照片，點出植物辨識的特色和重點，並且用非常簡單明瞭的文字加以敘述，讓人容易辨識和記住。此外，本書介紹的植物大都會說明植物名稱和別名的由來，用以加深讀者對植物的印象。讓讀者可以輕鬆的方式，輕易地記住植物的名稱和特色。

閱讀一般的植物圖鑑，可能要反覆閱讀，才可以融會貫通，本書將所有植物特色的介紹，全部化成一張一張的圖片，沒有冗長文字需要消化，讓人可以輕易的了解植物解說的重點。

## 生態活動的法寶

成功的生態導覽，不是植物的名字記得多，不是艱深的術語用得多，而是在一種愉快、新奇和感動的分享下，讓人們更加喜歡大自然，更加了解植物的生態。這本書其實就是銀樺二十幾年來從事生態導覽時，慢慢累積的知識、經驗和遊戲的分享。

　　曾經聽過一位前輩說，生態導覽時如果一棵植物，不能介紹超過十分鐘，就不必介紹了。當您仔細閱讀過這本書後，書中任一種植物的介紹、導覽、遊戲或手做，都可以輕易超過二十分鐘，而且絕無冷場，讓您輕鬆成為最頂級的生態導覽員。

　　此外，整本書每一個章節所圍繞貫穿的內容，就是一個成功並且令人印象深刻的生態之旅，其重點如下：

看：看構樹雄花花粉在仲夏的午后燃起了一陣陣的煙火，用放大鏡觀察大花咸豐草的倒刺，用放大鏡尋找木麻黃的葉子在哪裡？欣賞西番蓮美麗的副花冠。躺在地上，仰望藍天，欣賞重重的樹冠。

摸：用手觸摸絨毛野牡丹柔軟舒服的葉；澀葉榕的葉粗糙得可以用來去角質；檸檬桉光滑細緻的肌膚。

聽：輕輕搖晃黃野百合的莢果，聽到了大海呼喚的聲音；閉上眼睛，聆聽風吹過竹林發出嘎嘎嘎的聲響，坐在樹下傾聽羊蹄甲莢果爆裂的聲音。

聞：雞屎藤的屎味、竹柏的芭樂味、月橘的香味、檳榔花的鳳梨香味、墨點櫻桃葉子的杏仁味，那種種令人難以忘懷的味道。

吃：品嚐大葉山欖的果實，吃吃黃花酢漿草的嫩葉，土肉桂的辛香味讓小朋友都皺起眉頭。

喝：清早起床，啜飲一口野薑花花苞內的露水，泡一壺土肉桂茶。

玩：利用植物的外形和特性，玩各種有趣的遊戲，比如輪傘草風車、辦家家酒、血桐面具、打彈珠、打陀螺、山棕飛鏢、孟仁草吹箭、鴨腱藤踢格子等。

樂：榕葉笛、小西氏石櫟鳥笛、黃花夾竹桃手搖鈴、野薑花鳥笛，用植物做成簡單的樂器，是大自然最美的天籟，從中獲得心靈的滿足和自然的療癒。

編：草蚱蜢、芒草公雞、竹葉船、葉子風車，又有趣又好玩，還可以帶著紀念品回家。

你曾經思考如何才能完成一個有趣又精采的生態解說嗎？如果擁有本書，並且參考上述規劃的解說重點，在活動的動線上逐一安排，如果可以全部 RUN 一遍，絕對是令人畢生難忘的生態之旅！

## 森林療癒的參考書

森林療癒、綠色療癒是現下非常流行的用語，人們希望透過接近自然，得到身心靈的慰藉，比如，在森林中大步行走，大口呼吸，森林瑜伽，森林打坐冥想，聆聽森林自然的樂音，森林水療，森林按摩，森林小盆栽等等，不勝枚舉。

臺灣人口老化的問題日益嚴重，2026 年將邁入超高齡社會，不久的將來，有關森林療癒的活動和產業定會如雨後春筍逐漸浮現。而這本書所介紹的內容，比如植物的辨識、植物童玩、草編、植物 DIY 和植物玩遊戲等，所有內容都與森林療癒的目的不謀而合。

## 認識身邊的植物和植物做朋友

透過這本書，和植物當朋友，懂得如何欣賞它，懂得和它對話，懂得如何和它玩遊戲，在任何時候都可以去看看它、親近它、陪伴它，透過認識和了解，它將是你一生中最可靠也是最美好的朋友。

## 童玩植物

記得有一次上植物童玩的課程，其中有個大姊姊分享了許多小時候植物童玩的趣事，臺下竟然有人聽著聽著不禁感動落淚，或許這些童年的植物遊戲，觸動了他多年以前的回憶，分享的活動過程既溫馨又快樂！

這本書就收集了很多大朋友小時候的植物童玩，比如地瓜耳環、竹公雞、草編戒指等，絕對會勾起您塵封已久的童年記趣。這就是這本書當初書寫時，最想帶給大家的目的：小朋友在大自然中快樂的玩耍，大朋友回憶起童年最愉快的時光。

## 在自然中玩遊戲

一趟生態解說下來，大家都覺得好累，幾天過後，問您記得多少植物的名稱？結果，都忘了！沒關係，只要有本書，透過書中手做、遊戲、體驗，就能讓您在歡樂過程中認識植物，了解大自然的奧秘，並且永誌難忘。

擁抱自然是每一個人心中最原始的渴望，藉由本書和植物做朋友，和自然玩遊戲，就是完成每一個人心中的渴望。

# 藕斷絲連
## 大丁黃

**Taiwan Euonymus**

衛矛科（Celastraceae）衛矛屬（*Euonymus*）

別名：疏花衛矛

原產地：臺灣、越南、中國大陸

### 賞玩月份
DIY 1~12月

常綠小喬木或灌木植物，莖直立，全樹具膠質。

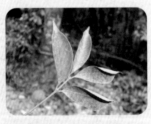

葉橢圓形，對生。

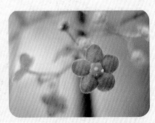

聚繖花序，花 5 至 9 朵疏生，故又稱「疏花衛矛」，5 瓣，淡紅色。

大丁黃果實外表四到五稜，外形像美麗的皇冠。

衛矛科植物的種子大都有鮮紅色的外種皮，嬌豔欲滴，讓人忍不住想大啖一口，這就是植物為了傳播，所施展的美人計。

在野外我們可以利用大丁黃全株富含膠質的特性，將葉子撕開，讓小朋友體驗有趣的藕斷絲連現象。

## DIY

可以將它掛在耳朵上，變成漂亮的耳環。

### 小常識

　　大丁黃的木材非常堅韌，不易折斷，從前泰雅族和賽德克族原住民會取其木材，做成狩獵用的弓，目前中部原住民在射箭活動時仍延續祖先的智慧，使用大丁黃的木材來做成弓，而箭則是使用高山箭竹做成。

　　大丁黃的葉子為什麼撕開會絲絲相連？原來它的樹皮和樹葉富含膠質，所以撕開時會有絲絲相連的現象。有一種植物名叫杜仲，它全株也有此現象，是非常有名的骨科聖藥，具有舒筋活血、消腫止痛之效，杜仲原產於中國大陸，屬溫帶植物，臺灣並沒栽培，故坊間多用大丁黃做為杜仲之代用品，稱為「土杜仲」。

# 大花咸豐草
# 誰是荒野大鏢客

## Pilose Beggarticks

菊科（Compositae）鬼針草屬（*Bidens*）

別名：蝦公腳（臺語）、赤查某（臺語）

原產地：琉球

### 賞玩月份

摸 1~12月　食用 1~12月

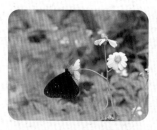
一或二年生草本植物，全年開花，是蝴蝶蜜蜂絕佳的蜜源植物。

三出複葉，葉對生。

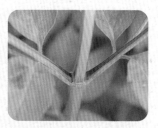
讓小朋友摸摸看，它的莖是四方形的。

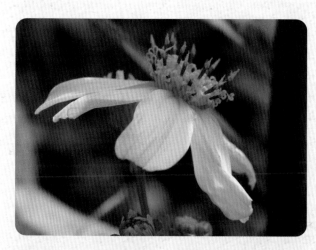

菊科的花分兩型，中間是黃色管狀花、旁邊是白色舌狀花，白色花是不孕性的，但它一方面可以吸引昆蟲，一方面可作為昆蟲舒適的「停機坪」，中央黃色的管狀花約五十朵左右集合成「採蜜特區」，集體招待完昆蟲後，便可順利授粉。

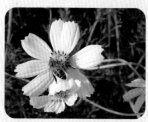
當初引進的目的最主要的就是提供蜜蜂足夠的蜜源植物。

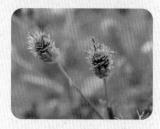
瘦果成熟後綠色轉成黑色。

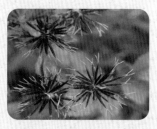
果實成熟後展開，種子先端分叉像 Y 字。

**死命糾纏的赤查某：**
穿越荒地、草叢，經常可以發現褲管、襪子黏滿了大花咸豐草的種子，聰明的它利用瘦果上的鉤刺纏上經過的動物身上，當我們把黏到褲子上的果實拔除時，就等於在幫助它們散播種子，因此它們的族群生長範圍得以擴大。

大花咸豐草洗淨曬乾後，可以做成清涼解渴的青草茶。莖葉皆可食，趁其未開花前，摘取幼嫩的部分炒食，可降低血糖，有治療糖尿病的功效。

**小常識**

　瑞士的工程師麥斯楚於 1984 年的某一天，跑完步之後，發現好像有東西黏在衣服上，原來是植物的末端芒刺鉤住了衣服的纖維，於是他經過不斷的研究，終於發明了魔鬼氈。

# 植物遊戲 誰是荒野大鏢客

小時候，我們會利用大花咸豐草果實附著傳播的特性，來玩飛鏢，看誰是荒野大鏢客，這遊戲是許多人童年時最美好的回憶。

両人手上各拿 5 支大花咸豐草飛鏢，分別站在地上畫好的兩個圓圈，面對面，在規定的時間內相互投擲（可以閃躲，但不能離開圈圈），最後看誰身上沾黏的飛鏢較少，就是勝方。

我們還可以用不織布貼覆紙板上做成鏢靶，並在其上標示分數，分數較高者勝出。

如果在野外，我們也可以將小朋友分組，每組請一位自願的小朋友出來當鏢靶，讓其他組員來丟擲，規定只能丟上半身或屁股，不能丟臉，看哪一組丟中的比較多。

# 植物遊戲 用放大鏡觀察大花咸豐草的倒刺

眼睛靠近放大鏡，放在大花咸豐草種子的上方，鏡頭稍微上下移動直到看清楚，倒刺的外形和數量都應認真仔細觀察清楚，然後將它畫下來，畫得越大越好。

大花咸豐草的果實成熟後，瘦果頂端分叉，像個「Ｙ」字，臺語俗稱「蝦公腳」，透過放大鏡觀察，我們可以發現每一個叉上約有十根的倒刺，就是因為這樣的倒刺，我們丟擲它的時候，才可以輕易附著在人的身上。

光學放大鏡

## 小常識

植物種子藉由附著的方式靠動物來傳播，一般有下列三種方法：

（一）**鉤刺**：種子上面有倒刺，可以輕易鉤附在動物的身上，達到傳播的目的，如大花咸豐草、野棉花、蒼耳等。

（二）**沾黏**：種子外表有黏性，可以沾黏在動物的身上，如菁芳草、皮孫木等。

（三）**綿毛**：種子表面有綿毛的組織，似魔鬼氈的構造，如山螞蝗。

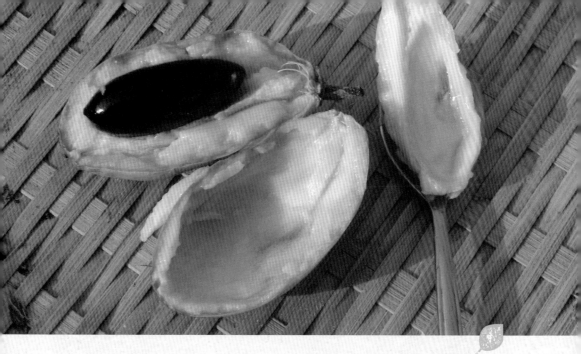

# 品嘗 大葉山欖 的味道

**Formosan Nato Tree**

山欖科（Sapotaceae）膠木屬（*Palaquium*）

別名：臺灣膠木、驫古公樹

原產地：臺灣北部及南部森林、蘭嶼

～～～～ 賞玩月份 ～～～～

DIY 7~8月

常綠大喬木

常綠大喬木，樹幹通直，樹皮灰褐色，排灣族人稱為「tagogon」，中文譯為「驫古公」。從前種植了很多大葉山欖的地方，地名就叫做驫古公（今屏東滿州鄉內）。大葉山欖樹性極為強健，是原住民族很重要的民俗植物，木材紅褐色，堅韌不易斷裂，可用來做拼板舟。

全株具有豐富的乳汁。

厚革質，全緣且邊緣向後反捲，中肋於表面凹下，而於背面顯著隆起。

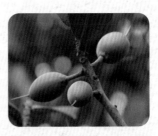

果實橢圓形，肉質，先端有宿存花柱，味道非常甜美，是原住民鍾愛的野味，俗稱「蘭嶼芒果」。

葉子掉落後，葉痕非常明顯。

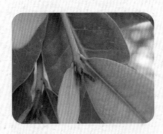

幼葉兩面通常被紅褐色絨毛。

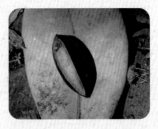

果實內有種子1枚，種子紡錘形，側面具胎座的痕跡。

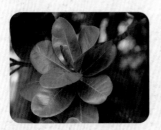

葉叢生於小枝先端，長橢圓形，先端圓或稍凹。

花淡黃色，開放時帶有特殊味道，所以大葉山欖又稱「臭臭梭」。

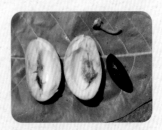

蘭嶼達悟族人稱大葉山欖為「kolitan」，族語意為剝了皮才可以吃的果實。

# 動手DIY ① 大葉山欖風車

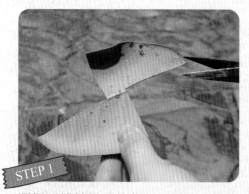

STEP 1

選擇反捲較嚴重的葉子，用剪刀將葉子剪成上圖樣式，較硬的主脈（中肋）要一併剪掉，只留下中間一小段。

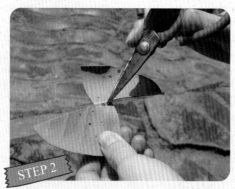

STEP 2

用剪刀在葉的中間，鑽個小孔。

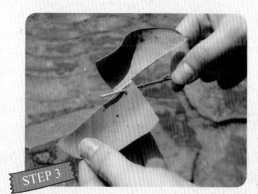

STEP 3

小樹枝插在葉中央，葉背朝前。

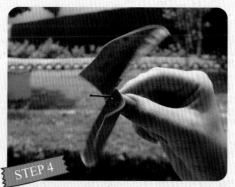

STEP 4

輕風吹來，就會像風車一樣不停地旋轉，沒有風，跑起來，也會不停轉動。

# 動手DIУ② 翻轉果實

吃完了大葉山欖的果肉，記得種子不要丟，可以用來栽種，成為美觀又療癒的森林小盆栽。種子上有胎座的痕跡，外形紡錘狀，也可以用來手做，變身成可愛的小鳥或小企鵝。對話中的小企鵝，左邊是大葉山欖，右邊是仙桃（蛋黃果）。噓！不要打擾他們聊天喔。

## 小常識

大葉山欖果實於仲夏七八月間成熟，完全成熟的果實，口感較好，但裡面多半有蟲子，吃的時候要小心！如果要直接嚐鮮，我們也可以選擇樹上較熟的果實，或者約七八分熟的果實採回家後，等待果實後熟軟化再品嚐。它和仙桃一樣是山欖科的植物，但仙桃水分比較少，口感粉粉乾乾的，有種「仙味」，很多人不太喜歡這種味道，通常喜歡的人也吃不多。兩者相比之下，大葉山欖口感比較清甜，水分比較多，雖然果肉比較少，但是會讓人一口接一口，一顆接一顆，無法停止。但是千萬記得，採摘大葉山欖的果實時要特別小心，因為未完全成熟的果實，乳汁非常多（果實完全成熟後沒有乳汁），一不小心滴到衣服，會很難洗掉喔！

# 大葉桃花心木螺旋槳

**Honduras Mahogany**

楝科（Meliaceae）桃花心木屬（*Swietenia*）

別名：向天樹

原產地：中美洲

～～～～～ **賞玩月份** ～～～～～

DIY 3~5月

桃花心木名字的由來，是因為它木材的紋理細緻、清晰，富有美麗的桃花花瓣顏色而名，桃花心木質地堅硬，有著極好的穩定性，容易拋光，不易變形，是世界上名貴的木材之一。

偶數羽狀複葉，小葉對生。

花黃綠色，花瓣五枚。

黃葉盡落，蒴果立刻開裂，種子在樹上等待飛翔。

葉子基部歪斜，外形像把鐮刀。春天果實成熟時會有「瞬間落葉」的現象，是因為樹媽媽擔心種子在飛翔傳播時，不小心會被自己的樹葉擋到，讓葉子全數掉光，種子就可以飛到更遠的地方，達到傳播的目的。

每年的 3~4 月大葉桃花心木的葉子會在短時間內全數盡落，大樹下就會鋪滿厚厚的一層黃葉，小朋友看了，不由得在上面打滾玩耍，甚至將人埋在葉子堆裡，好不快樂。

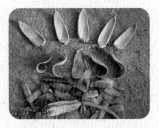
果實成熟後，外果殼自基部開裂成五瓣，外種皮乾燥後自然扭曲（像高跟鞋）將外果殼撐開，裡面有許多紅褐色有翅膀的種子，種子依附在一根五角柱形的中軸上。

木質化蒴果從底部開裂，錐狀橢圓形。

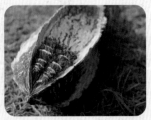
圖中白色的點是種臍，一顆白點就代表著有一枚種子，有五個邊所以這果實大約有 65 顆種子。

# 植物遊戲 體驗大葉桃花心木種子飛行的樂趣

在室內場地較寬敞或戶外較沒有風的場地，讓學員將大葉桃花心木的種子向天空用力拋去，它就會像螺旋槳一樣在空中旋轉飛翔，大家一起來體驗大葉桃花心木飛翔的樂趣。

**數到三用力將種子向天空拋去。**

**第一關** 種子落下時，要能夠旋轉飛翔。

**第二關** 種子落下時，用兩手承接，不能用抓的。

**第三關** 種子落下時，用單手承接，不能用抓的。

- 遊戲還可以改成競賽性質，比如主持喊一二三大家向上拋，看誰能用單手接住，成功者繼續比賽，失敗者請先坐下，直到最後一個勝出。

- 如果校園裡有高處，還可以分組遊戲，一組在上方，將翅果向下拋丟，另外一組在下方接住從上方飛落的翅果，輪流玩，看哪一隊接住的翅果最多則獲勝。當欣賞許多的翅果同時在空中旋轉飛翔的美妙姿態，好不療癒。

- 親子互動想像表演：
世界上沒有兩個大葉桃花心木的種子是一樣的，想像小朋友就是一顆大葉桃花心木的種子，為了埋想，展開一生只有一次的自由飛翔。大人在後面確實從雙側腋下抓住小孩，原地繞圈旋轉飛翔，想像隨著風的變化，忽高忽低，忽快忽慢，時而跳舞，時而翻轉，最後靜止，然後……。親子共同發揮想像力，用肢體語言，將它們表現出來。

# 動手DIY 用紙做飛行的翅果

STEP 1

將一張 A4 紙張對摺後,再摺三次,如圖摺完再攤開,然後沿摺痕剪(割)開。

STEP 2

將剪開的長條紙從一邊中間剪開直到約 2/5 處。

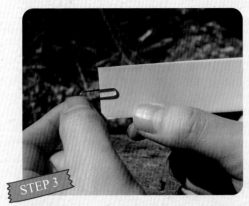 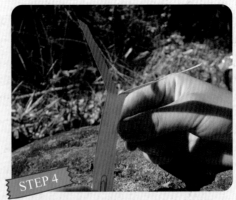

STEP 3

將迴紋針別在長條紙的另一端,做為種子。

STEP 4

將剪開的紙,一個向前,一個向後折,外表呈現 Y。

# 植物遊戲 來闖關

將紙做的翅果用力向上擲。

**第一關** 落下時，要能夠在空中旋轉飛翔。

**第二關** 落下時，雙掌合起來，掌心朝上，承接住落下的果實，不能用抓的。

**第三關** 落下時，單手掌心朝上，承接住落下的果實，不能夠用抓的。

**第四關** 當翅果緩緩落下時，伸出食指和中指夾住旋轉下落的翅果。

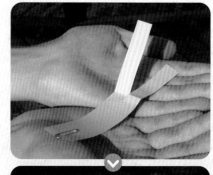

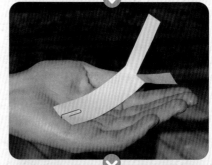

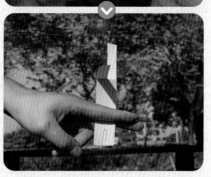

🔵 遊戲可以規定，失敗的人先坐下，成功的人可以繼續比賽，當主持人大喊「一二三，丟！」大家便同時朝天上擲去，看誰得到最終的勝利。

🔵 遊戲還可以請學員嘗試調整改造自己的紙翅果（比如將 Y 變成 T 或將分叉撕開一點等等方法增加阻力延緩降落的時間），然後主持人喊一二三大家一起丟，看誰能夠在空中停留的最久，最後一個落地即獲勝。

# 動手DIY 大葉桃花心木果實創作

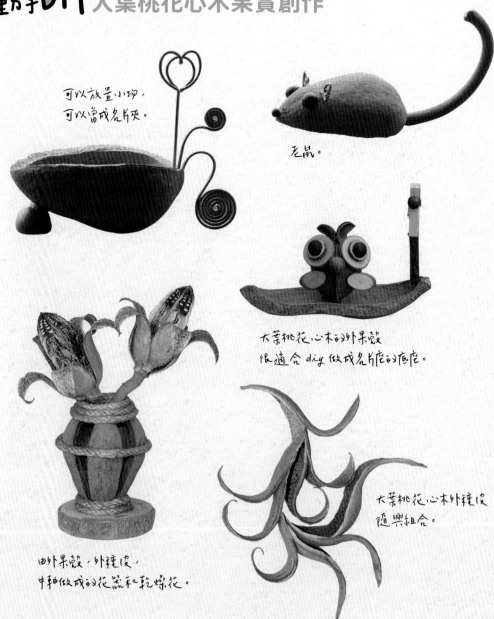

可以放置小物，
可以當成名片夾。

老鼠。

大葉桃花心木的外果殼
很適合 diy 做成名片座的底座。

由外果殼、外種皮、
中軸做成的花蕊和乾燥花。

大葉桃花心木外種皮
隨興組合。

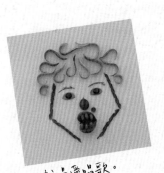

就是愛唱歌。

大葉桃花心木果實中軸俗稱
「牛角果」或「幸運果」。

農夫

利用大葉桃花心木外果殼
做成巨人香盤。

時尚女郎

### 小常識

　　大葉桃花心木又名「向天樹」，為了讓種子可以飛翔到更高更遠的地方，所以它要儘可能的長高，而且每當橢圓形的果實成熟之際，一顆顆碩大的果實櫛比鱗立，直指天際，充滿積極向上的力量。

　　大葉桃花心木為什麼要辛苦地將種子送到較遠的地方呢？原來它是一種陽性植物，種子要在森林空隙處才能生長發芽；如果種子都掉在母樹下方，即使種子都發芽成為幼苗，但因密度過高，彼此間會產生強烈的競爭作用，容易導致幼苗死亡，無法繁衍後代。其次，位於母樹下方，因為光線不足也不會發芽，最終難免一死。因此，大葉桃花心木藉由風飛翔到較遠的地方，較有機會找到較適當的生育地。

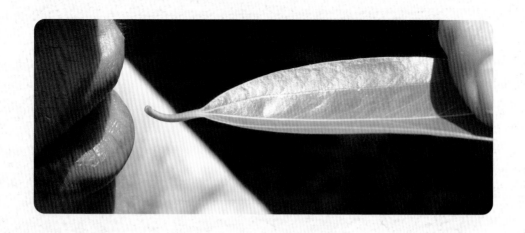

# 嚐嚐土肉桂的味道

## Odourbark Cinnamomum

樟科（Lauraceae）樟屬（*Cinnamomum*）

別名：山肉桂

原產地：臺灣、熱帶亞洲、熱帶美洲

### 賞玩月份

聞 1~12月　食用 1~12月

樹皮光滑，灰色，脫落枝幹的遺痕，常會顯現有趣的眼睛形狀。

葉革質，葉背粉白，小枝綠色

老葉變黃。

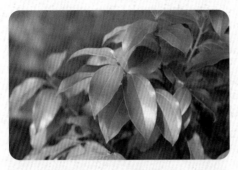

葉面有明顯的三出脈，閉上眼睛，用姆指
和中指拿著葉片，像摸麻將一樣，中指一
搓：「自摸三條」！才不會忘記你呢！

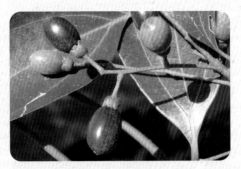

果實橢圓形，成熟紫黑色。

果實由綠轉成紫黑色，種子具核，堅硬。

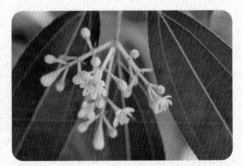

花黃白色，花瓣六枚。

## 聞一聞，嚐一嚐肉桂的味道

　　肉桂的味道到底是什麼？甜甜的？辣辣的？黏黏的？讓我們直接來嚐嚐看就知
道了。

🍃 搓揉一下它的葉子，聞聞它的味道。

🍃 清洗或擦拭一下，咬下葉子前端一小段嚐嚐看它的味道？

🍃 接著再咬一小口葉柄咀嚼看看，比較前後兩者的差異？

# 動手DIY 土肉桂茶

最近幾年，臺灣的醫療研究團隊發現土肉桂的葉子內含有豐富的黃酮類糖苷，可以預防癌症並且降低身體內壞的膽固醇和三酸甘油酯，尤其對於糖尿病有顯著的功效。

新鮮的土肉桂葉泡茶，作法很簡單：

- 將新鮮的土肉桂葉洗淨
- 撕開葉片約拇指大小放入茶壺內
- 用 100 度 C 的開水直接沖泡（不適合用煮的）
- 蓋上壺蓋燜泡約 10 分鐘即可飲用

　　每次差不多用八片葉子，沖泡 350cc 的開水，濃淡可依個人喜好而調整，入口香醇芬芳，喉韻久久不散。

## 小常識

　　土肉桂是世界上最古老的香料之一，歷史超過 7000 年。瓦西尼這位充滿香料知識的香料店老爺爺曾經這麼說：「小茴香味道強烈，能讓人變得內斂，肉桂能讓人兩情相悅，若你想他對你說『我願意』，那就加點肉桂吧！」原來肉桂的味道就是戀愛的滋味？

　　鄒族人很早以前就將土肉桂的葉片和根部直接當作零食，阿美族人也會將它的果實直接生吃或搭配檳榔食用。

　　其實，這特殊的味道原是植物本身的一種自我保護機制，對昆蟲來說，這種是含有拒絕性的刺激味道，可以避免植株受到啃咬和產卵，達到驅離的作用。

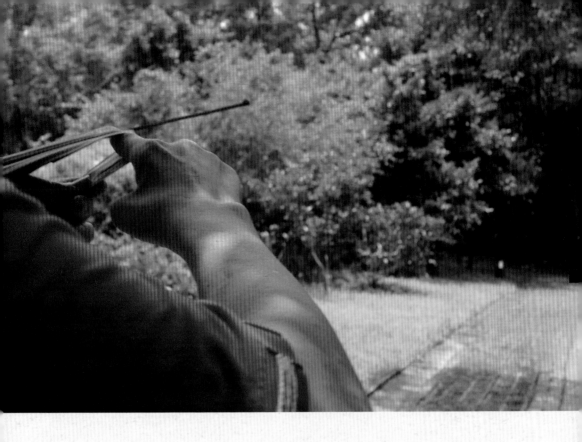

# 山棕飛鏢

**Formosan Sugar Palm**

棕櫚科（Palmae）山棕屬（*Arenga*）

別名：臺灣砂糖椰子

原產地：日本南部、琉球、熱帶亞洲、臺灣

～～～～～～～ 賞玩月份 ～～～～～～～

聞 5~6月　DIY 1~12月

常綠灌木，莖叢生，是原住民重要的民俗植物。

葉鞘黑色富含纖維質，可製成刷子等日用品。

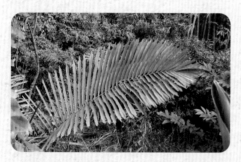

奇數羽狀複葉。

肉穗花序多分枝，花冠鮮橘色，有濃郁芳香。

厚紙質，線形，邊緣具不整齊疏鋸齒，表面濃綠色，葉背灰白色。

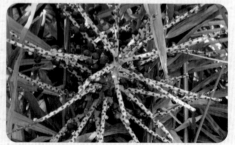

果實球形，熟時由綠轉黃變紅至黑色。

圖為原住民用姑婆芋和山棕
組合成為的雨衣，或者可以
做為臨時屋的屋頂。

## 小常識

　　何謂民俗植物：人們對植物的應用充分表現在食、衣、住、行等日常生活中，甚至在文化藝術、風俗習慣、生命禮俗及宗教信仰等方面，植物也經常扮演著重要的地位。這些與生活中食、衣、住、行、育、樂、醫藥、宗教、禮俗等息息相關的植物，通稱為「民俗植物」或「民族植物」。

　　山棕對於原住民來說就是很重要的民俗植物：

① 日常用品：葉軸分割可製成繩索。葉鞘棕毛可做成掃帚、刷子、斗笠等日用品。羽狀葉可做成掃帚、圍籬，搭蓋涼篷、臨時屋等。

② 食品：碾碎葉柄可製糖，因此山棕被稱為臺灣砂糖椰子。嫩芽心可食，是原住民重要的十心菜之一。（註：十心菜是阿美族野菜中最具代表的美食，其中包括：黃藤心、林投心、芒草心、月桃心、檳榔心、山棕心、甘蔗心、鐵樹子、椰子心、臺灣海棗心等）

③ 狩獵：果實成熟期，是許多獵物的食物，獵人會守候在附近或在周圍設陷阱捕獵。

④ 地界傳信：獵人經過時，會將羽狀複葉的先端打結，告知其他獵人，方便區分獵場、傳信或尋人。

# 動手DIY ① 山棕飛鏢

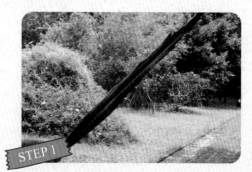

**STEP 1**

摘取一片山棕的小葉。

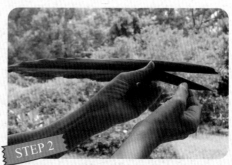

**STEP 2**

靠近葉柄，沿著中肋（主脈）將葉子
撕開大約五公分。

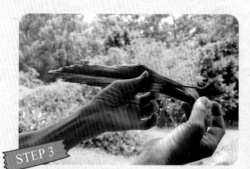

**STEP 3**

左右兩側都一樣。

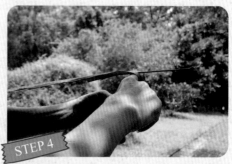

**STEP 4**

將撕開的兩片葉子折彎，將食指置於折
彎的葉間（如圖），中肋在上。發射時，
將葉柄指向前方（食指中指不要夾住
葉子，否則手指容易刮傷），然後左
手拉住兩片葉子迅速向下拉，另一隻手
可控方向，中肋（葉子主脈）就會像箭
一樣飛射出去。

# 動手DIY② 山棕釣蝦

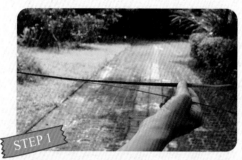

**STEP 1**

將飛出的中肋撿起來，將兩旁多餘的葉子撕乾淨，中肋雖然細但卻很有韌性，原民住在野外時，常會利用它來綑綁收成的小米等農作物。

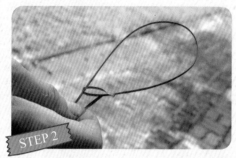

**STEP 2**

活結：先端彎曲將中肋包在中間，然後打一個結。

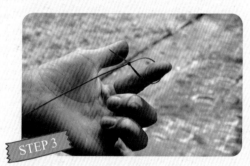

**STEP 3**

捉蝦的時候，將活結縮小一點，成功率高。

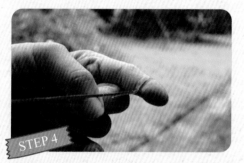

**STEP 4**

套進蝦子的尾巴，用力向上拉。

小時候，秋天的晚上，我們經常會做好幾根山棕葉脈的活套，拿著手電筒到河邊，尋找溪蝦。一旦看到溪蝦，我們就用手電筒照著牠，被照到的蝦子眼睛會發亮，變得完全靜止不動，這時我們會用活結慢慢靠近蝦子的尾巴，然後將活結從牠的尾巴套進去並快速拉起，通常一個晚上都可以釣到好幾隻的蝦子，過程刺激又好玩。

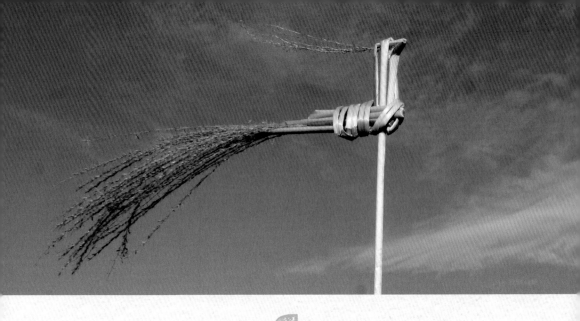

# 五節芒芒草公雞

## Silver-grass

禾本科（Gramineae）芒屬（*Miscanthus*）

別名：菅芒

原產地：遠東至波里尼西亞、臺灣、華南地區、

泛亞洲東南部熱帶至亞熱帶地方

〜〜〜〜〜 賞玩月份 〜〜〜〜〜

摸 1~12月　食用 1~12月　DIY 5~7、1~12月

五節芒是美味的野菜、野外救荒的法寶。只要沿著莖稈最低處砍下，將外表葉鞘削除，中間較嫩的心，口感似甘蔗，可以解渴救荒。另外，初開的花軸取用其細嫩的部分可炒食，嫩葉的心俗稱「芒心草」可以生吃，也可以炒食。地下莖非常發達，新生的部分稱為「芒筍」挖掘其嫩筍可炒食，風味絕佳是可口的健康食品。

滿山遍野的黃褐色，是臺灣冬天山野間最美麗的風景。

葉緣含有矽質，具堅硬的鋸狀小齒，能割傷皮膚。鄒族人小孩剛出生時，會用芒草的葉來割臍帶。據說朱元璋牧牛時，就用它來殺牛，你相信嗎？

莖節處常有粉狀物。

葉細長如劍。

# 動手DIY① 芒草公雞

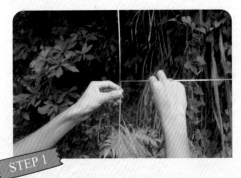

**STEP 1**

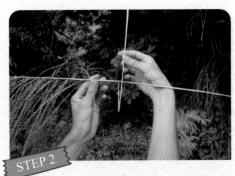

**STEP 2**

取一根比較長的芒草,將稈從中剝開,留大約十公分,向右折。　向上折。

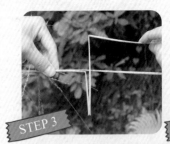

**STEP 3**

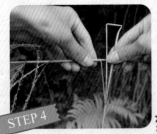

**STEP 4**

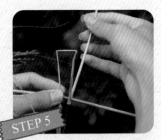

**STEP 5**

向右折。　向下折,做出頭的樣子。　向上折。

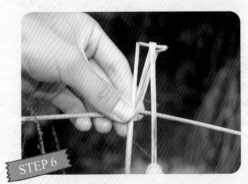

**STEP 6**

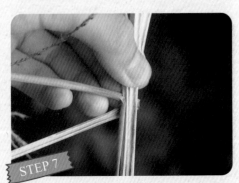

**STEP 7**

向上繞頭向下折。　將右橫一半的芒稈向左折。

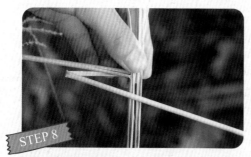

STEP 8

取大約身體的長度向右折。

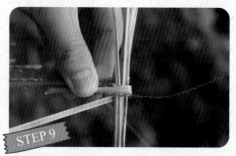

STEP 9

包覆直的芒稈。

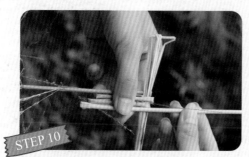

STEP 10

重覆包住直的芒稈，做出身體。

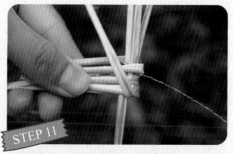

STEP 11

然後向上折上下包覆橫的身體三次，
留一小段，將多餘的芒稈剪除後，插
入身體內縫隙。

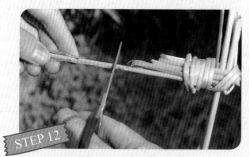

STEP 12

用剪刀將尾巴的芒稈剪掉。

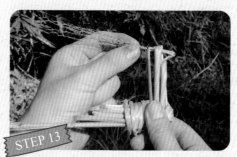

STEP 13

在頭上插入冠毛。

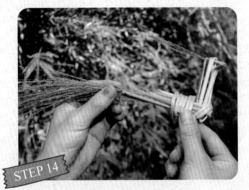

剪一根芒花插在後方，做尾巴。

完成圖。

# 動手DIY② 芒草飛鏢

葉基部起剪掉約三公分，約五公分處將中肋兩旁葉子撕開。

手同時抓住撕開的兩片葉子，食指頂在中肋和葉子下方，將葉子迅速往下拉，芒草飛鏢就會飛射出去（和山棕飛鏢的玩法一樣）。

# 動手DIY③ 芒草掃把

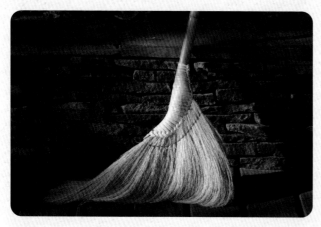

從前農暇時，婦女會用芒草種子掉落後的果梗，綁成掃把，是臺灣早期人人家中不可缺少的民生日用品。

### 🌿 小常識

猜一種植物名：細漢親像稻仔叢，大漢路邊會割人，秋天哪到開花籃，滿山遍野白茫茫。這首詩所形容的植物就是五節芒，您猜到了嗎？

一般我們常見外表像五節芒一樣的植物，還有蘆葦和甜根子草等，讓我們一起來認識它們：

- 🌱 **五節芒：** 多生長在山坡，原野的荒廢地或破壞地，葉片狹長如長劍，花穗初開時為紫紅色，成熟後呈褐黃色。

- 🌱 **甜根子草：** 五節芒和甜根子草外形相似，臺語統稱為「菅芒」，但甜根子草多生長於河床上砂礫地帶，花穗潔白，中秋前後，在河床上形成一大片一大片的白茫，詩人寫詩總誤植為五節芒。成熟後，白色的花穗容易脫落，只留下一根根的莖稈。

- 🌱 **蘆葦：** 多生長於海邊或湖邊，會淹水的泥灘地，葉較芒草短胖，似竹葉，莖中空（可以利用它做成天然的吸管），花穗深褐色。

# 月桃好吃又好玩

**Beautiful Galangal**

薑科（Zingiberaceae）月桃屬（*Alpinia*）

別名：虎子花

原產地：臺灣中低海拔平地及山地、蘭嶼、綠島

─── 賞玩月份 ───

摸聞 1~12月  食用 10~12月  DIY 1~12月

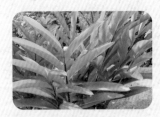

多年生草本植物，高 2~3 公尺，全株具有特殊芳香。

葉鞘甚長，曬乾後可編製成草蓆或做成繩索。

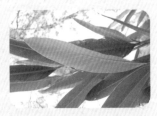

葉片披針形，葉緣生有細毛。

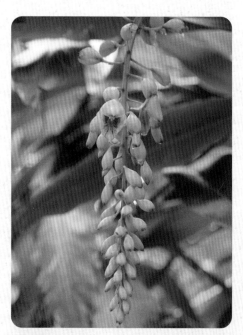

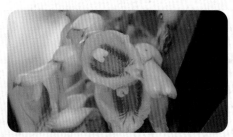

頂端一抹粉紅色，唇瓣大型而帶黃色，花冠中具有紅色斑點和線條。

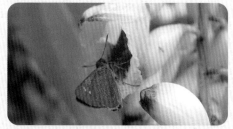

圓錐花序，下垂，長達 30 公分，乳白色。

是挵蝶的食草。

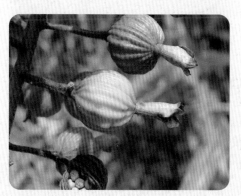

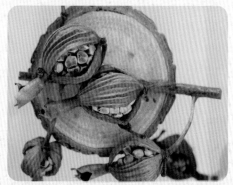

果實為蒴果，表面具有多數縱稜。

種子藍灰色，可做成「仁丹」。在野外可以讓小朋友聞一聞月桃的葉子，然後含一含它的種子，香香涼涼的滋味，絕對是難以忘懷的自然體驗。

# 動手DIY ① 月桃繩索

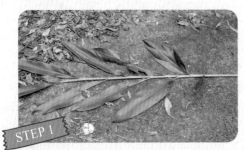

STEP 1

選取較長的月桃莖。

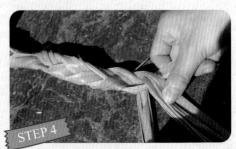

STEP 2

將葉片剪掉,再將葉鞘一一剝離,選擇
較長的三片葉鞘。

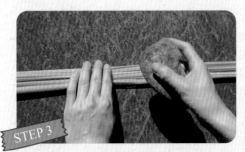

STEP 3

用石頭敲打葉鞘使其軟化,編繩會比較
柔順。

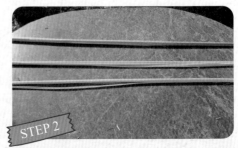

STEP 4

像綁辮子一樣做三股辮。

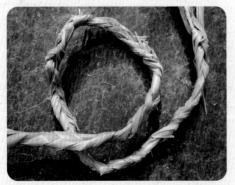

月桃編織成的繩索非常堅固耐用,早期
甚至充當固定船的纜繩。在野外,大家
通力完成後,可以進行各種有趣的繩子
遊戲,比如跳繩、拔河或兩人面對面,
各將繩子一端拉過腰間雙方互相拉扯的
遊戲等。

# ✄動手DIY② 月桃飛彈

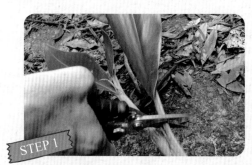

**STEP 1**

剪一片月桃葉。

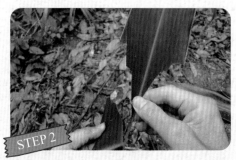

**STEP 2**

留下葉尖上半部，沿著中肋將兩邊的葉子撕開。

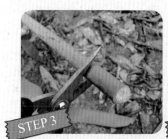

**STEP 3**

剪下一小段較粗的莖。

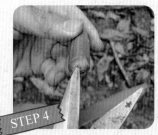

**STEP 4**

用樹枝或剪刀鑽一下孔。

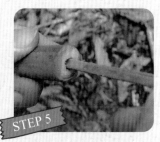

**STEP 5**

將葉柄頭部剪尖，插入莖中。

飛彈即將發射，給你三秒鐘逃亡。

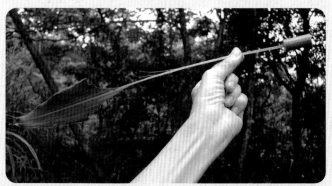

# 動手DIY ③ 月桃官帽

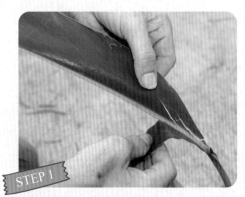

**STEP 1**

沿主脈旁將月桃的葉撕掉。

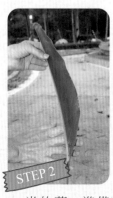

**STEP 2**

一半的葉，準備三片。

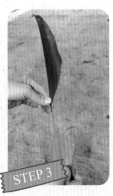

**STEP 3**

在葉的一半左右，撕掉下半部。

將另一片葉子彎成帽簷。

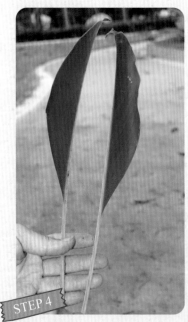

**STEP 4**

兩片僅留葉尖，如圖。

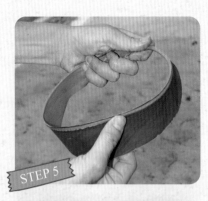

**STEP 5**

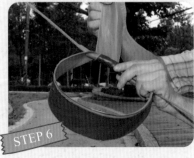

**STEP 6**

用撕下的葉或葉鞘撕開做成的細繩，將帽子和兩翅綑綁在帽後即完成。

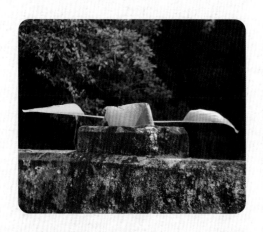

官帽兩旁為什麼有翅？原來，相傳趙匡胤坐上龍椅後，很不放心那些和他共同打天下的功臣們，尤其討厭大臣們在上朝時，並排站立，互相交頭接耳，很不禮貌而且好像都在說自己壞話。為了解決這項困擾，於是聰明的他就想出了這個辦法，在帽緣旁邊加裝了兩個翅膀，從此以後，大臣們上朝就無法靠在一起竊竊私語了。

 早期包粽子的粽葉多仍以月桃葉為主，粽內的糯米沁滿月桃葉的香味，那滋味，每一口都叫人再三懷念。

### 小常識

　　月桃是多年生的草本植物，在山野，在平地都經常看得到它的身影。它的生命力非常旺盛，即使在岩石的夾縫中也能夠成長茁壯。它繁殖的方法，除了靠開花製造大量的種子進行有性生殖外，同時也會利用橫生的地下塊莖複製個體進行無性生殖，所以地面上的植株總會團結叢生在一起，因此，要拔除它變得非常困難。

　　月桃繁殖力快，適應能力強，並且隨時保持旺盛堅強的生命力，更可貴的是它懂得團結生存的重要性。不僅如此，它的根莖葉果全身都是寶貝，因此，每一個人都應效仿月桃的精神，不斷地充實自己，增加自己被利用的價值，成為一個重視團隊合作且全方位有用的人。

# 木麻黃 的葉子在哪裡？

**Beef Wood**

木麻黃科（Casuarinaceae）木麻黃屬（*Casuarina*）

別名：木賊葉木麻黃

原產地：澳洲、馬來西亞、印度、緬甸及大洋洲群島

## 賞玩月份

DIY 1~12 月

樹皮長片狀剝落，質地疏鬆，灰褐色。

大喬木，樹幹通直，常有板根形成，耐乾旱、強風、抗鹽，為優良海岸防風及攔沙的樹種。

木麻黃是少數具有根瘤的非豆科植物，根瘤菌可以固定空氣中的氮，改善貧瘠土壤，因此它可以適應各種惡劣的環境，如圖，在湖邊形成板根和支柱根。

葉退化成鱗片狀，輪生在小枝條上，而我們肉眼看到的，其實是綠色針狀的小枝條。

# 動手DIY 木麻黃果實創作

木麻黃的果實外形像顆小毬果，木質化，長橢圓形，赤褐色，但它不是真正的毬果，所以我們稱它為「擬毬果」。它的大小變異很大，小的長度不到一公分，大的可達五公分，我們可以收集大大小小不同的果實，讓小朋友發揮創意，組合創作出一系列的作品。

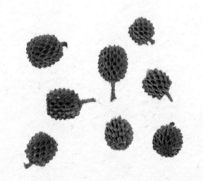

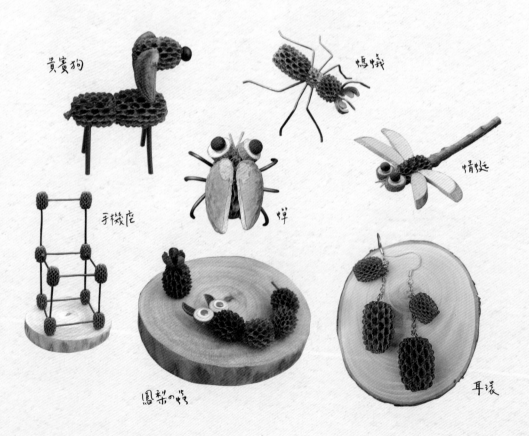

黃實狗

螞蟻

手機座

蟬

蜻蜓

鳳梨の蝸

耳環

## 植物遊戲 ① 木麻黃的葉子在哪裡？

木麻黃的葉子為了減少水分的蒸散，降低海風吹拂的阻力，退化成極微小鱗片，我們可以讓學員使用光學放大鏡觀察木麻黃枝條上的葉子，將觀察到的鱗片葉畫下來，畫得越大越好，並且鋸齒的形狀和數量要儘量接近。

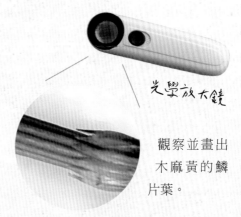

光學放大鏡

觀察並畫出木麻黃的鱗片葉。

## 植物遊戲 ② 猜公母

猜拳決定，贏的人，可先決定選擇公或母或由對方先選，然後，兩人分別握住細枝椏的一端，各自向後拔開，拔開的一邊如果突起的就是公，凹入的就是母，猜對的人則獲勝，遊戲可以用來決定輸贏，還可以用來活動分組，公的一組，母的一組。

> **小常識**
>
> 木麻黃的葉退化成鱗片狀，全株看得到的都是細絲狀的枝椏，這樣的構造，可以減少水分的蒸散，還能讓風從枝椏的縫隙間滑過，減少對樹產生的壓力，因此在強風環伺的惡劣海邊環境，依然能屹立不搖。指尖撫摸著木麻黃，突然想起羅大佑的那首歌：穿過你的秀髮的我的手……穿過你的枝椏的海的風……。

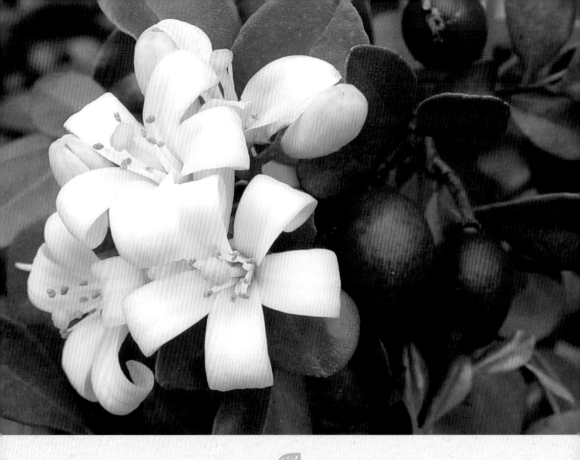

# 月橘指甲油

**Common Jasmin Orange**

芸香科（Rutaceae）月橘屬（*Murraya*）

別名：七里香

原產地：中國大陸南部、印度、緬甸、馬來西亞、菲律賓、琉球

———————————— 賞玩月份 ————————————

聞 5~10月　DIY 11~1月

常綠灌木或小喬木，樹皮灰白，老莖會有不規則縱裂紋。

一回奇數羽狀複葉，互生或近似對生，具油腺點。

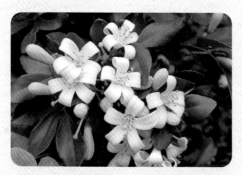

花冠白色，五瓣

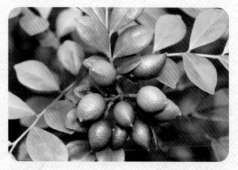

果實橢圓形，果尾尖，初為綠色

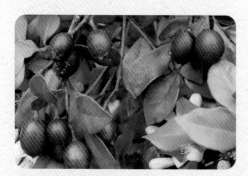

果實成熟鮮紅色

# 動手DIY 月橘指甲油

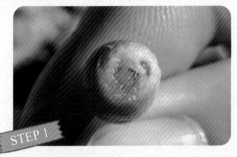

STEP 1

將七分成熟的果實（不要太熟的果實塗起來比較亮）剝開外皮。

STEP 2

擠出透明的黏液塗在指甲上。

STEP 3

等「指甲油」乾了之後，指甲就變成亮亮的。

嗅聞月橘花朵的芬芳：月橘俗稱「七里香」，花朵具濃郁香氣，這是大自然的恩賜，勝過所有名貴的高級香水。

## 小常識

　　將月橘葉子拿高，透著陽光，可以看到葉子上面有很多的「油點」，這是「芸香科」植物的特徵，每個油點內都含有拒絕昆蟲幼蟲的味道，這是月橘樹葉的自我保護機制。

　　看完「油點」後，將葉子揉一揉，聞一聞什麼是昆蟲不喜歡的味道，結果怎麼是香香的，原來這是我們和昆蟲不一樣的地方！

# 木槿寶劍

## Shrub Althaea

錦葵科（Malvaceae）木槿屬（*Hibiscus*）

別名：無窮花

原產地：東亞及大陸華中地區

───────〰〰〰 賞玩月份 〰〰〰───────

DIY 1~12 月

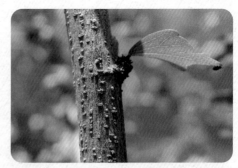

錦葵科，落葉灌木，莖直立，樹皮富含纖維，可為麻繩的替代品。

樹皮灰色，小枝上有明顯皮孔。

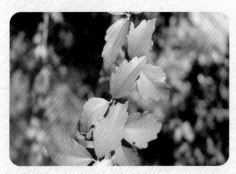

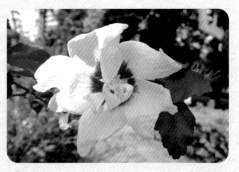

單葉互生，葉片菱狀卵形，上半部常 3 裂，邊緣有不規則齒缺。

花，白色、淺藍紫色或粉紅色，花瓣 5 或為重瓣，一朵花的壽命只有一天，早上開花晚上凋謝，花期很長，一朵接著一朵陸續綻放，所以又稱為「無窮花」，為韓國的國花。

蒴果開裂，像一朵乾燥的花，種子褐色，表面有星狀綿毛，可以隨風傳播，在臺灣幾乎不結果，種植以扦插為主。

# 動手DIY 木槿寶劍

錦葵科的植物，樹皮富含纖維，枝條徒手折斷大不容易，樹皮可製成繩索等用品，利用這個特性，讓我們一起來做一把木槿寶劍。

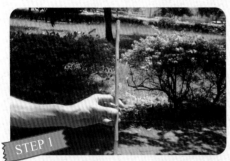

**STEP 1**

取一段筆直的莖。

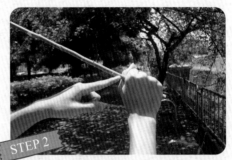

**STEP 2**

衡量一下刀柄的位置。

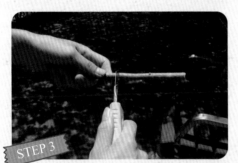

**STEP 3**

用美工刀將樹皮劃一圈。

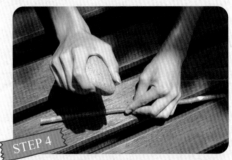

**STEP 4**

用石頭或香檳槌輕輕敲打刀鞘的部份。

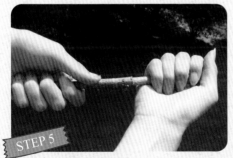

**STEP 5**

敲打完畢後，稍微轉一轉。

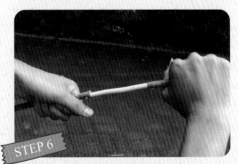

**STEP 6**

樹皮和枝幹可輕易分開。

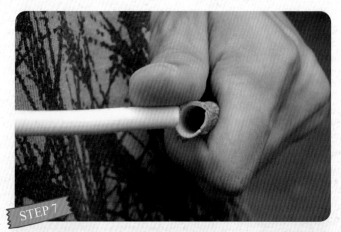

STEP 7

可以像寶劍一樣拔出。

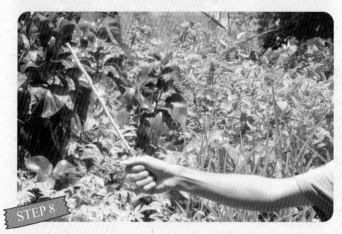

STEP 8

寶劍完成,讓我們來決鬥吧!

小常識

　　常見的扶桑、山芙蓉等也都是錦葵科的植物,在野外,原住民會用它們做為繩索的替代品,當然也都可以用來製作寶劍。在學校,園丁每年都會定期修剪植物,如果修剪到木槿或朱槿,記得請他幫忙把寶劍留下,讓小朋友體驗一下自己製作寶劍的樂趣!

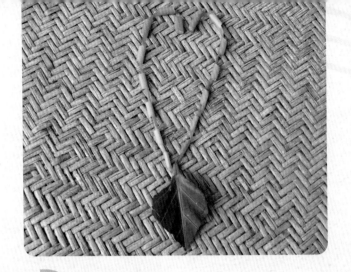

# 地瓜葉耳環

## Sweet Potato

旋花科（Convolvulaceae）牽牛花屬（*Ipomoea*）

別名：番薯、甘藷

原產地：原產南美洲及大、小安的列斯群島，現已廣泛栽培，
臺灣於 17 世紀初，由福建傳入

―――― 賞玩月份 ――――

食用 1~12 月　DIY 1~12 月

塊根（地瓜）可食。

莖平臥或上升，莖節易
生不定根，蔓延到哪，
就可以生長到哪。

葉通常為寬卵形，葉片
基部心形，頂端漸尖。

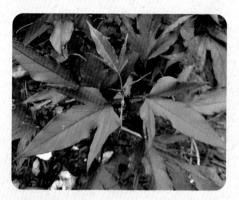 

葉形多變，顏色也有紫色和綠色，但食　　花似牽牛花，淡紫色。
用的地瓜葉和甘藷為不同品種。

**地瓜發芽後，可以食用嗎？**

答案是：仍可食用，只是會稍微影響口感。地瓜是旋花科的地下根，芽點並不會像馬鈴薯一樣產生酶的毒素，而馬鈴薯是茄科的塊莖，發芽後會產生酶，有毒，無法再食用。那麼，是否只要將馬鈴薯發芽的部份切除，其他的部分就可以食用嗎？其實其他部分多少也已經有酶的產生，所以最好整個丟棄不要食用。

臺語俗諺：「番薯不怕落土爛，只求枝葉代代傳」。甘藷的生命力很強，莖平臥於地上，莖節的不定根很發達，長到哪裡就可以延伸到哪裡，地下塊根（地瓜），即使被切除，上面只要有芽點，就可以順利成長成另一植株。同時，它對於環境的忍受力極大，在惡劣的環境下也可以努力求生，枝繁葉茂，生生不息。

由於臺灣島的外形似一顆番薯，所以臺灣人便經常以番薯自喻，象徵吃苦耐勞，堅毅不拔的精神。

# 動手DIY 地瓜耳環

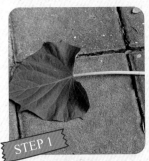

**STEP 1**

地瓜葉的葉柄經常長短不一,從 2.5 公分到 20 公分都有,選擇較長的葉柄來做獨一無二的地瓜耳環,手環或項鍊。

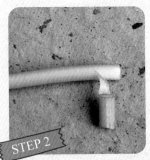

**STEP 2**

隔兩公分左右,將莖剝開,留下一層皮,再下撕兩公分。

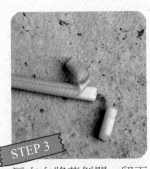

**STEP 3**

反方向將莖剝開,留下一層皮,再下撕兩公分。

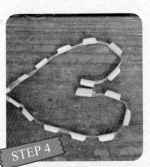

**STEP 4**

依序撕開,直到整個葉柄全撕完。

**STEP 5**

掛在耳朵上,變成可愛的地瓜耳環。

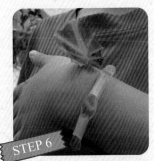

**STEP 6**

套在手上變成可愛的手環,掛在脖子上也可以變成美麗的項鍊。

# 朱槿鼻子

## Chinese Hibiscus

錦葵科（Malvaceae or Mallow family）木槿屬（*Hibiscus*）

別名：本草綱目稱扶桑、臺語稱為兜鼻仔花或燈仔花

原產地：可能為中國大陸的華南、印度、東非等地

賞玩月份

DIY 1~12月

熱帶花卉,是馬來西亞的
國花。

扶桑花樹皮多皮孔,多
纖維質,不易折斷。

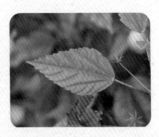

單葉互生。

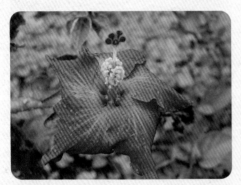

花朵大而豔麗,花瓣五片,有緋紅、淡紅、
桃紅及黃白等顏色。

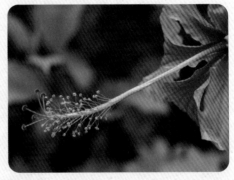

花絲長,雌蕊五枚。

扶桑花的柱頭五裂,上面有絨毛狀突起,
可以黏住花粉。

果為蒴果,在臺灣多不結果實,所以多
以高壓或扦插法栽培。

## 臺灣常見朱槿品種

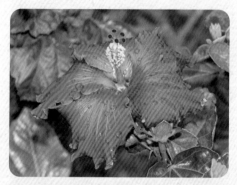

大花扶桑，象徵熱情的花朵，為夏威夷的州花。

南美朱槿，花朵下垂，花瓣不展開。

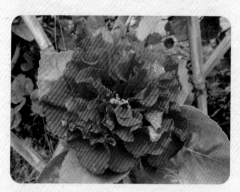

重瓣朱槿，花瓣捲曲，外有 5 瓣，內有 5 瓣。

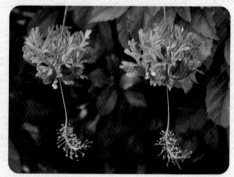

裂瓣朱槿俗稱燈籠仔花。

扶桑花外形大而豔麗，是典型的熱帶花卉，它不但是夏威夷的州花，也是馬來西亞的國花，小時候我們會將它的花柱剝開來，就可以吸吮到蜜汁，然後再一一剝開花瓣，取出子房，它有黏性，貼在鼻子上，鼻子變得尖尖的，小時候，我們都叫外國人「阿兜仔」，所以臺語稱扶桑花為「兜鼻仔花」。

# 動手DIY 朱槿鼻子

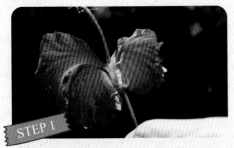

**STEP 1**

將花萼和花瓣一一剝開。

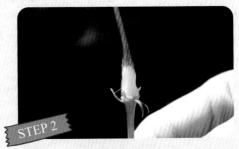

**STEP 2**

露出花柱、副花萼、花梗。

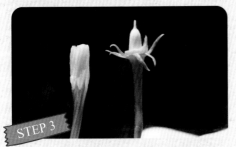

**STEP 3**

將花柱和花梗剝開,花柱底部有甜甜
的蜜可以吸吮,取出子房,子房具有
黏性,可以貼在鼻子上。

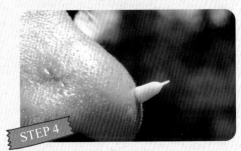

**STEP 4**

朱槿鼻子。

---

## 小常識

**單體雄蕊:**朱槿的花紅色細長的部分是
花絲,所有的花絲合成一束,花柱上半部
有雌蕊五枚,狀如五個手指,柱頭有絨毛,
可以沾黏花粉。下半部雄蕊多數,花藥成
熟後,可看到先端球狀的黃色花粉粒,單
體雄蕊是錦葵科植物花朵常有的特殊構造。

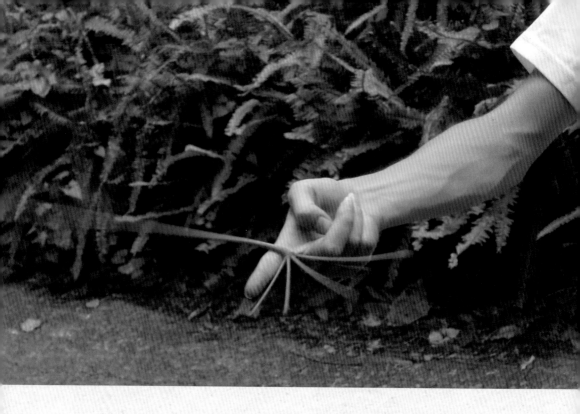

# 江某風車轉轉轉

## Common Schefflera

五加科（Araliaceae）鴨腳木屬（*Schefflera*）

別名：鵝掌柴、鴨腳木

原產地：臺灣、大陸、中南半島、日本、菲律賓

賞玩月份

ㄉㄧㄚ 1~12月

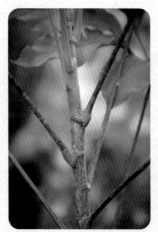

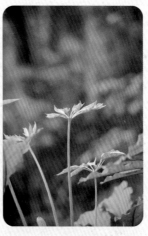

半落葉喬木，幹皮灰褐色。

葉柄很長，基部肥大，緊抱枝條，以支撐碩大的掌狀複葉。

小葉在幼樹時常呈不規則缺裂，老樹則全緣。

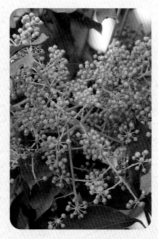

每一片葉子的葉柄長短不一，可讓葉片呈現出不同角度，更有效率地接受陽光照拂，行光合作用。

開花時間在 10~12 月。白綠色的小花，核果，漿質球形，成熟時黑紫色。

掌狀複葉，反轉形狀很像帶有蹼的鴨腳趾，所以又稱「鴨腳木」。

# 動手DIY 江某風車

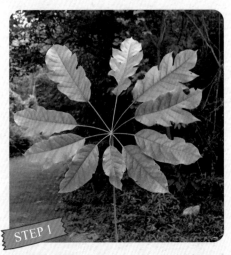

**STEP 1**

一片葉子，有很多小葉，外形看起來像手掌，即稱「掌狀複葉」。

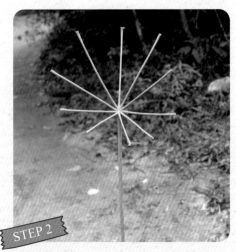

**STEP 2**

將小葉一一摘除，只留下小葉柄。

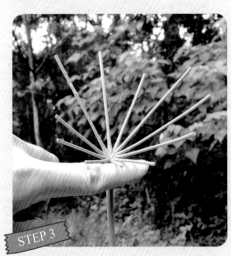

**STEP 3**

手指頂在下方，逆時針旋轉。

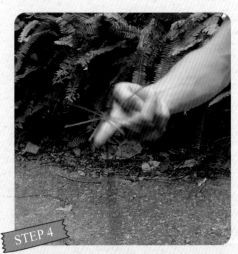

**STEP 4**

利用運動慣性的原理，葉柄就會不斷地旋轉，大家來比賽看誰轉得最久。

**小常識**

### 江某葉上的潛葉蟲

潛葉蟲又稱地圖蟲，牠們的媽媽主要是蛾、葉蜂或蠅，為了躲避天敵，牠們會將卵產在葉片上，小寶寶孵化後就鑽進葉片裡面，在葉層裡安全地吃葉肉和活動，其線條就像一張地圖，所以有人稱地圖蟲。線端較細的地方就是初孵化的位置，牠一路吃，還會避開較硬的葉脈，食量越來越大，所畫出的線條就越寬，某些地圖蟲一路畫到末端就可以羽化了，這些幼蟲的一生就像一條河，一條河就是潛葉蟲的一生，這不是很有趣的生態世界嗎？

🍃 江某的名字來自臺語，是「公母」的意思。日治時期流行穿木屐（日本拖鞋），江某的木頭質輕，潔白細緻有光澤，是做木屐最好的材料。而木屐是不分左右腳的，主要在緊急跑路時可以免去穿鞋麻煩，所以臺語稱木屐「沒公沒母」，後來就把做木屐的樹木就叫做「公母」，中文諧音為「江某」。

🍃 五加科的植物的葉子，經常會有一點杏仁的味道，讓小朋友聞一聞是否像杏仁的味道？

🍃 另外，江某是皇蛾（臺灣最大鱗翅目昆蟲，又稱蛇目蝶）幼蟲的食草植物，在野外觀察江某時，不妨注意看看，幸運的話就可以看到皇蛾的蛹和幼蟲。

# 竹葉公雞

**Ma Bamboo**

禾本科（Gramineae）牡竹屬（*Dendrocalamus*）

別名：甜竹

原產地：分佈於華南、緬甸和臺灣

麻竹為禾本科多年生常綠植物，壽命可達
60年。

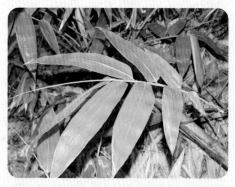

麻竹葉又大又長，是包粽子最好的材
料。

麻竹自根莖萌發的嫩芽稱為「筍」。

筍子的外殼就是竹籜（音ㄊㄨㄛˋ）起
初它會包覆在筍子上，當竹筍變
成竹子，竹子慢慢長大後竹籜會
自然脫落。竹籜，革質，光亮，
從前是用來做斗笠最佳的材料。

# 動手DIY① 竹葉船

小時候,放學的路上,有一片竹林,我們會將竹葉摺成小船,然後大聲喊一二三,同時放進大水溝裡,看誰的船跑得最快,追著喊著,突然家就到了。

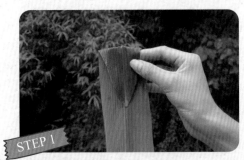

**STEP 1**
取竹葉一片,葉片前端內摺。

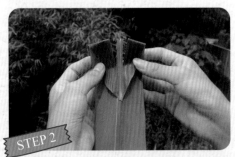

**STEP 2**
沿中肋將兩旁葉如圖撕開。

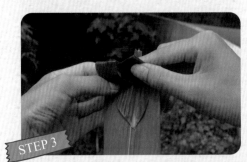

**STEP 3**
將一邊的竹葉插入另一邊竹葉內。

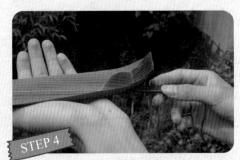

**STEP 4**
一端完成,另一端一樣照著做。

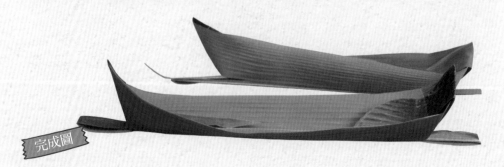

**完成圖**

# 動手DIY ② 竹葉公雞

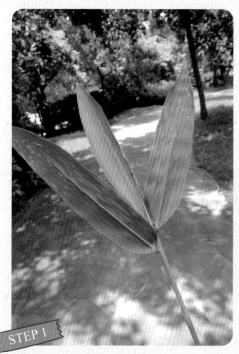

**STEP 1**

選取竹葉頂端的三片竹葉，並留下葉柄。

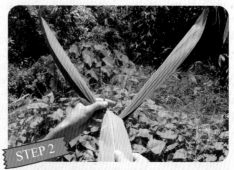

**STEP 2**

將頂小葉向右下折。

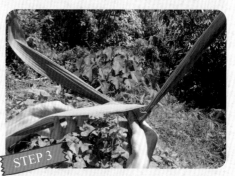

**STEP 3**

繞右方葉基一圈後向左下方折。

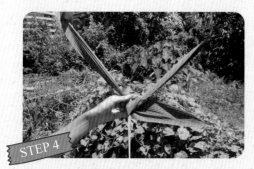

**STEP 4**

從左下方繞到後方，向右拉緊。

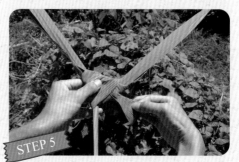

**STEP 5**

尾端插空隙拉緊，將多餘的葉撕掉。

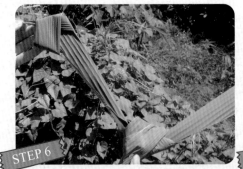

STEP 6

左端的葉子前緣打結做頭。

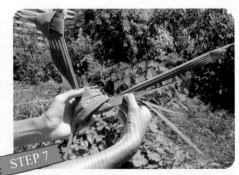

STEP 7

右端葉子，慢慢撕開做尾巴。

完成圖

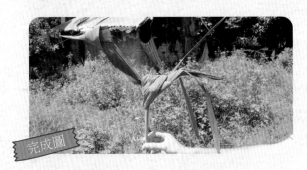

# 動手DIY③ 竹子針筒

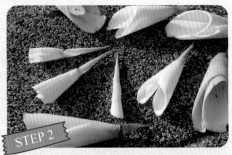

STEP 1

將竹筍尖端割下。

STEP 2

將前端一層一層地剝除，剝的時候竟有種療癒感。

小時候,我們會把竹筍尖端剝開的心當成針筒,玩打針的遊戲。

## 小常識

**世界上生長最快速的植物:**

　　竹子是一種非常奇特的植物,平時它會以地下莖蔓延產生竹筍來繁殖下一代,如果竹筍順利成長,就會成為新的植株。從地下莖到出筍的時間約莫四年時間,這時也只有短短 3 公分高,到了第 5 年,它會以每天生長 35~40 公分的速度長高,在短短一月個內可從 3 公分長高到 10 公尺,所以它是世界上生長最快速的植物。竹子生長快速的原因主因是枝幹分節,故當其他植物只有頂端的分生組織在生長時,竹子卻每一節都在同時生長,因此,它能夠在很短的時間內一鳴驚人。

**竹子開花:**

　　竹子平時會以地下莖蔓延產生竹筍的方式來繁殖下一代,但也會以開花結果的方式來繁殖下一代,竹子的種類有很多種,因品種不同開花的週期有 30 年、50 年、120 年等,一旦開花結果後,整個族群就會跟著死亡,所以竹子一生只開一次花,結一次果。

　　竹子的種子,俗稱竹米,傳說中的鳳凰非練實(竹米)不食,它的營養價值和藥用價值極高,而且味道芳香又可口。

# 竹柏書籤

**Nagai Podocarpus**

羅漢松科（Podocarpaceae）竹柏屬（*Nageia*）

別名：山杉、羅漢柴

原產地：中國大陸、日本、琉球。臺灣於 1906 年首度引進種植

~~~~~~~~ 賞玩月份 ~~~~~~~~

聞 1~12月  DIY 1~12月

常綠喬木，樹幹通直，樹形優美。

葉似竹葉，莖似柏樹，故名「竹柏」。

單葉，對生，橢圓狀披針形，平行葉脈多數，厚革質。

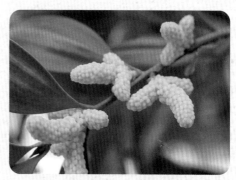

花，雌雄異株，雄花毬葇荑狀，腋生。

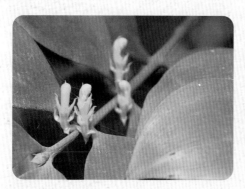

雌花。

果實球形，表面微帶白粉狀。

# 動手DIY① 竹柏小盆栽

竹柏的葉形優美，葉色濃綠光亮，耐陰性強，而且一星期只要澆一次水，很少落葉，非常好照顧，是很適合放在室內做為觀賞的森林小盆栽。

# 動手DIY ② 竹柏書籤

**STEP 1**

取一片竹柏的葉子，用剪刀沿著圖片上的劃線處剪開。

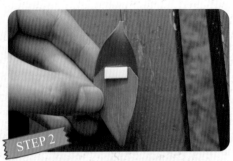

**STEP 2**

剪一小片厚片雙面膠貼在裡面。

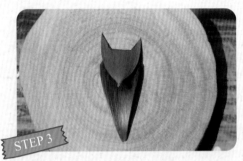

**STEP 3**

向下折。

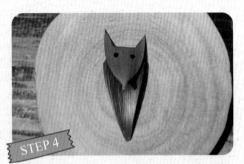

**STEP 4**

畫上小眼睛或貼上動動眼，可愛的竹柏狐狸書籤就完成了。

## 小常識

- 竹柏的葉沒有主脈，葉脈縱向平行，緊緊相連，厚革質，從側邊橫著要撕開它並不容易，日本人藉此用來形容，夫妻間緊緊相依，永恒不變的愛情。

- 竹柏是屬於羅漢松科植物，民間俗諺：「門前一棵羅漢松，萬事都輕鬆。」其樹幹通直，樹形清淨優美，是非常受歡迎的景觀植物。另外，竹柏也常被種植在寺廟門前，作為避邪鎮煞的樹種。

- 摘一片竹柏的葉子，輕輕搓揉一下，聞一聞，竟然有濃濃的芭樂味，原來這味道對於某些昆蟲而言可以達到拒絕和刺激的目的。

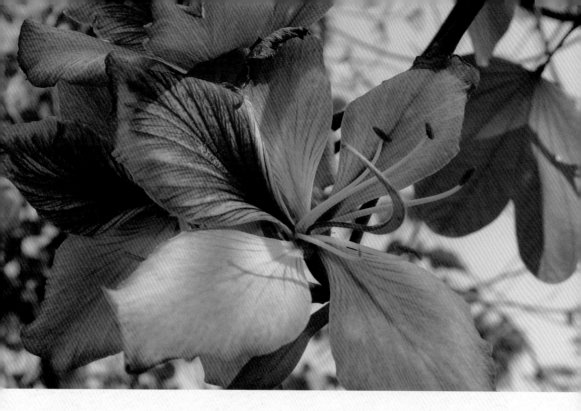

# 羊蹄甲 貓頭鷹與兔寶寶

**Buddhist Bauhinia**

豆科（Fabaceae）羊蹄甲屬（*Bauhinia*）

別名：南洋櫻花

原產地：中國大陸及印度

～～～～～ 賞玩月份 ～～～～～

聽 1~12月　　DIY 1~12月

落葉小喬木，株高4~6公尺，春天開花，盛開時花多葉少，滿樹繽紛。

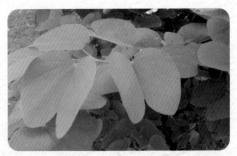

葉片像羊的偶蹄，葉端鈍而圓，表面帶粉質。

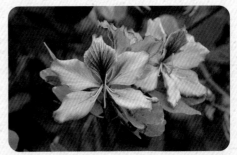

花冠桃紅帶濃紫色線條，花形酷似嘉德麗亞蘭，故又稱「蘭花木」。

果實豆莢狀，成熟時轉變為黑褐色。

葉基肥大，稱為葉枕，可以控制葉內的膨壓，產生睡眠運動，這是豆科植物常有的共同特點。

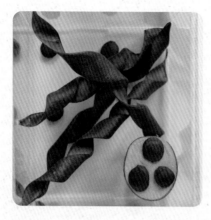

萊果扭曲自力爆裂將種子彈射而出，最遠可彈射到 19 公尺遠，種子圓扁，狀如鈕釦，找一個仲夏的午后，靜靜地坐在羊蹄甲的樹下，可以不時聽到其種莢爆裂的聲音並且可以看到種子噴射的畫面，好不療癒！

小時候，看到羊蹄甲覺得它的花美，葉子很特別，好奇問媽媽它的名字，媽媽竟回答說「屁股花」。於是我逢人就和別人分享說這是屁股花。現在想起來，覺得不但有趣，而且還小有道理。

# 動手DIY① 羊蹄甲貓頭鷹

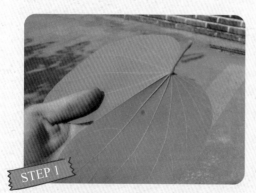

STEP 1

選一片帶葉柄完整的葉，如果有足夠的落葉更好，因為落葉的顏色更豐富。

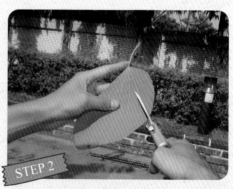

STEP 2

將葉子重疊，用剪刀在上方斜剪一刀。

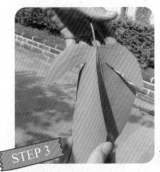

**STEP 3**

如圖示，上方剪小一點就像貓頭鷹，剪大一點有點像牛魔王。

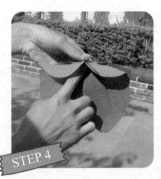

**STEP 4**

將葉柄下折。

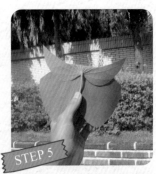

**STEP 5**

這時畫上眼睛，可以直接做成葉子畫。

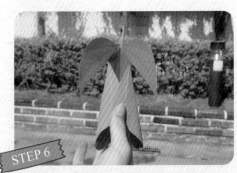

**STEP 6**

將兩側葉向中間重疊。

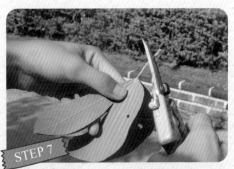

**STEP 7**

將葉柄前端肥大處用剪刀斜剪掉變尖。

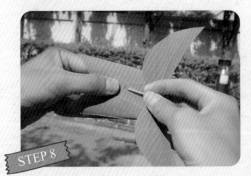

**STEP 8**

將剪尖的果柄向下插入交疊中間。

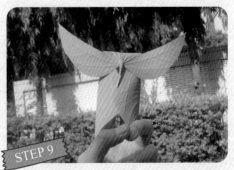

**STEP 9**

畫上眼睛或貼上動動眼，即完成。

# 動手DIY② 羊蹄甲兔子

**STEP 1**

葉片折合，葉柄朝上。

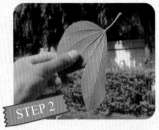

**STEP 2**

想像下方是兔子的耳朵，剪一刀。

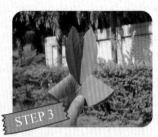

**STEP 3**

反過來，將葉子兩側向內交疊。

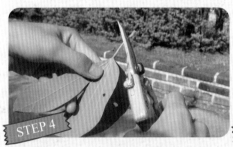

**STEP 4**

將葉柄前端肥大處用剪刀斜剪掉變尖。

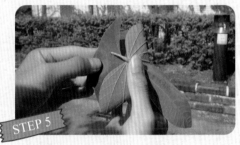

**STEP 5**

將果柄向下插入交疊中間。

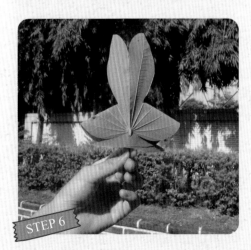

**STEP 6**

用筆塗上眼睛或貼上動動眼，即完成。完成貓頭鷹和兔子的手偶後，大家來場偶劇的表演，分組各組表演一個3至5分鐘的手偶劇。還可以玩偶劇接龍的遊戲，比如從主持人開始：「從前，從前有一隻可愛的兔寶寶，名叫阿花，他有一個很要好的男朋友……」，每一個人拿著自己的手偶，一個接著一個表演，臺詞至少講三句話。

# 動手DIY③ 羊蹄甲葉笛

將葉子閉合，食指大拇指捏住葉的兩
端，放在嘴上吹，感覺兩片葉子在嘴唇上
振動，就會發出聲音來，捏得距離長一
些，聲音會比較低沉，距離捏得短一些，
聲音就會比較尖銳。比一比，看誰最先吹
出聲音來。

## 小常識

　　我們一般看到植物的葉子，外表長得像羊的偶蹄，我們都管它叫羊蹄
甲，其實這類的植物常見的有三種，分別是羊蹄甲、洋紫荊和豔紫荊。其
中有句辨識的口訣是：「三尖荊、五鈍甲」，意思是說洋紫荊的葉子先端
較尖，花的雄蕊有三枚，羊蹄甲葉的先端較鈍，花的雄蕊有五枚。三種植
物中只有羊蹄甲是落葉植物，冬天黃葉盡落，春天開花，開花時，新葉尚
未萌發，滿樹粉紅。而洋紫荊的花期在每年十一月前後，葉子茂盛，花朵
頂生，花瓣較細長。豔紫荊為羊蹄甲和洋紫荊雜交而成，一般都不結果，
植株較為高大，枝條長而下垂，葉片較大，葉色濃綠，花朵豔紫色，花期
很長，可以從每年的 10 月到隔年 3 月間。如果能夠掌握以上辨識特點，
就不容易混淆了。

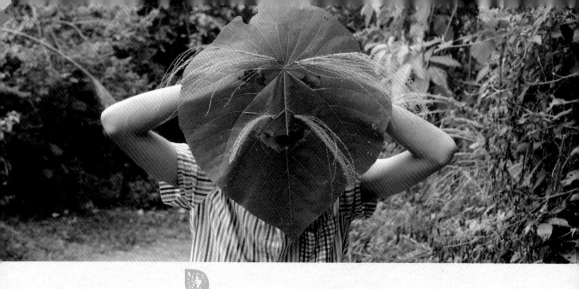

# 血桐面具

**Elephant Ear Tree**

大戟科（Euphorbiaceae） 血桐屬（*Macaranga*）

別名：流血樹、女人柴

原產地：臺灣及中國大陸、菲律賓、琉球、澳洲

賞玩月份

DIY 1~12月

大戟科常綠喬木。

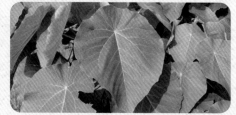

英文名 Elephant Ear Tree，形容它的葉子就像為大象的耳朵。

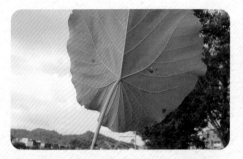

葉色正面濃綠，背面粉白，葉脈掌狀。

蒴果，具軟突刺，種子黑色球形，乍看像個外星寶寶。

枝條折斷處，髓心周圍和樹皮汁液氧化後會變成紅色，狀似流血，所以血桐又稱為流血樹。

嫩葉和枝條，有銹色的絨毛。

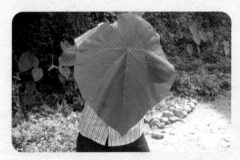

血桐的葉片碩大，直徑可以超過 50 公分，葉柄在中間上方一點，手握在葉柄上，像不像一面大盾牌？

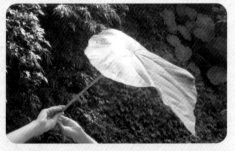

血桐有很長的葉柄。

# 動手DIY 血桐面具

在野外我們可以利用葉子較大的植物做出可愛的面具，比如血桐、麵包樹、柚木、欖葉翅子木等。然後還可以利用周圍現有的植物，做出可愛的裝飾，比如狗尾草、芒草做成鬍子或眉毛，紅色的葉子做成嘴巴或腮紅，讓每一個參與者發揮創意，做出一個一個獨一無二的面具。活動可以分組，也可以家庭為單位進行，利用周圍的自然素材進行遊戲，除了面具創作以外，主題還可以延伸為全身的裝扮。工具可以用剪刀來修飾，膠帶來固定，但如果用小樹枝或松針當成縫線固定最好不過了。打扮完成後，大家集合在一起，分享自己的裝扮和想法，拍照後過關。

## 小常識

　　很多大戟科的植物都有腺體（點），它可以提供螞蟻蜜露，請螞蟻來做保鑣，達到互利共生的目的。比如，千年桐的腺體在葉基，左右各一，杯狀，外形看起來像螃蟹的一對眼睛，三年桐的腺體一樣在葉基，外表扁扁圓圓的，而血桐的腺點在哪兒？只要我們樹葉上找到螞蟻在哪兒？就可以追蹤到腺點的位置了。原來血桐的腺點位置在盾狀葉葉柄上方，網狀脈交叉的位置上，你找到了嗎？

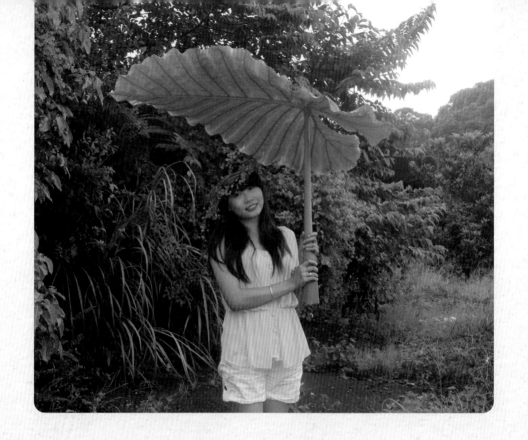

# 姑婆芋雨衣

**Giant Elephant's Ear**

天南星科（Araceae）姑婆芋屬（*Alocasia*）

別名：山芋頭

原產地：臺灣、東南亞、南洋群島、澳洲

——— 賞玩月份 ———

摸 1~12月　DIY 1~12月

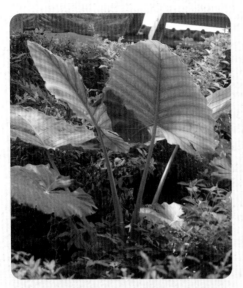

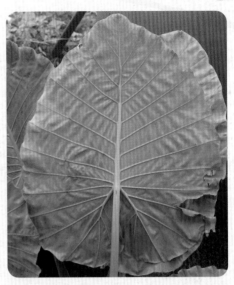

傳說姑婆芋名字的由來，是因為姑婆芋
全株都有劇毒，外形看起來又像芋頭，
所以常常會害人誤食而送命，就像虎姑
婆一樣「粉恐怖」！

多年生草本植物，葉片大，卵狀心形。

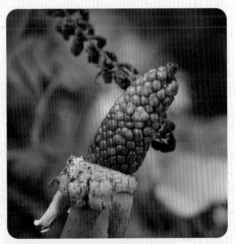

佛焰苞花序，肉質，綠色；雌花在下，雄
花在上。

漿果球形，紅色。

# 動手DIY① 姑婆芋水瓢

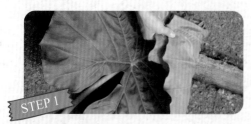

**STEP 1**

尾端兩側向上折。

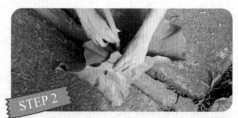

**STEP 2**

將葉柄折向中間，將兩個耳葉和尾端的葉同葉柄抓緊。

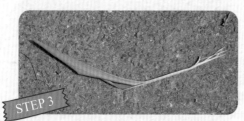

**STEP 3**

在野外可以尋找到很多繩索的替代品，如桑科和棉葵科的樹皮，葛藤的藤蔓等，圖中正好有月桃的葉可以當成繩索利用。

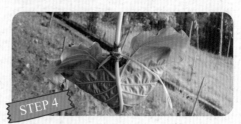

**STEP 4**

將前後的葉子牢牢綁在葉柄上，就可以去取水了。

# 動手DIY② 姑婆芋雨衣

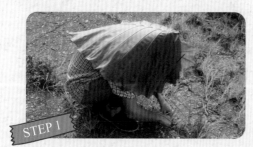

**STEP 1**

葉子夠大可以遮住全身。

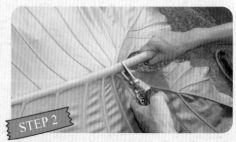

**STEP 2**

將葉柄剪掉。

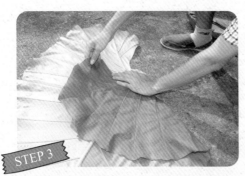

**STEP 3**

將兩側耳葉向下折，交疊。

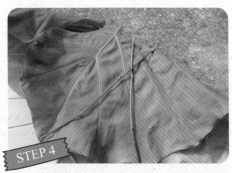

**STEP 4**

取兩隻細枝條。

**STEP 5**

分別當針穿過交疊的葉子。

**STEP 6**

遮雨遮陽，還可以空出雙手來工作。

姑婆芋是方便、美觀又環保的野餐墊。今天的餐點有紫蘇葉包小牛排（菊花木）、客家菜包（銀葉樹）、水果（咖啡）和丸子（瓊崖海棠），請好好享用吧！

🍃 在野外活動時，被咬人貓葉面上的纖毛扎到，就會刺痛痠麻，疼痛難當，此時如果將姑婆芋的汁液塗抹在患部，就可以緩解疼痛。主要是因為姑婆芋內含的植物鹼可以中和咬人貓蟻酸的刺激。

🍃 在民國五十年代，大家都是用姑婆芋的葉子來包裹豬肉和魚肉方便攜帶，但是姑婆芋明明有毒，用來包裝食物為什麼從來沒有聽過有人因此中毒，原來葉子只是用來包裝，其中含有的汁液較少，且食物在食用前還會經過清洗和烹煮，所以只要不是直接食用它的根莖葉，不致於有中毒的疑慮。

🍃 姑婆芋的塊莖、花序及汁液皆有毒性，且外形長得很像芋頭，因此常被誤食，那麼芋頭跟姑婆芋要怎麼分辨？

把水灑在葉片上，若是水滴成顆粒狀（荷葉效應），就是一般芋頭。如果會擴散成一攤水的就是姑婆芋。

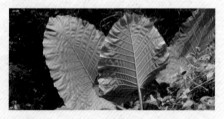

姑婆芋的葉脈在兩面凸起，芋頭則表面平滑。

芋頭葉呈粉綠色，姑婆芋葉片濃綠富光澤。

姑婆芋葉基的部分會裂得比較深，芋頭則為盾狀。

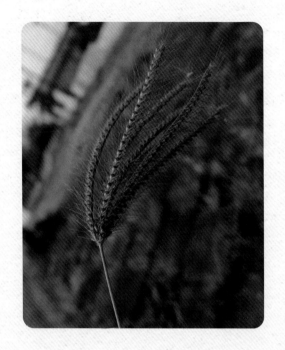

# 孟仁草吹箭

**Peacock-plume Grass**

禾本科（Gramineae）虎尾草屬（*Chloris*）

別名：紅拂草

原產地：東南亞熱帶地區或熱帶美洲

～～～～ 賞玩月份 ～～～～

摸 1~12月　DIY 1~12月

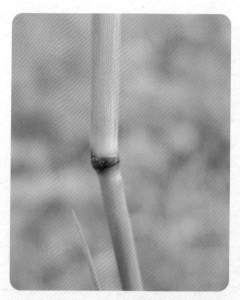

葉長線形，平滑，無茸毛。

一年生草本，常群生成聚落，莖柔軟易
斷，膝曲，莖節明顯。

因花莖上紫紅色的花序似拂塵而得名，
別稱「紅拂草」。

# 動手DIY 孟仁草吹箭

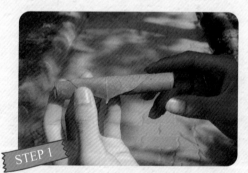

STEP 1

找一片較大的葉子（比如黃槿、血桐、
麵包樹等），捲成管狀。

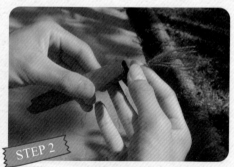

STEP 2

拔一根孟仁草的花穗，插入管內。

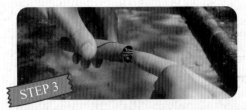

STEP 3

推至吹管平，從這端吹。

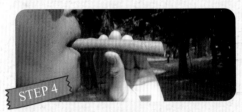

STEP 4

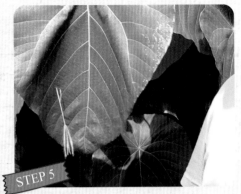

STEP 5

看誰吹得最遠，射得最準。

有一次玩孟仁草飛鏢的遊戲，有幾個小朋友竟然可以在一公尺外，射穿血桐的葉子，超厲害的！

🍃 在野外如果找不到適當的葉子，我們可以直接用白紙取代吹管，成功率更高。還有一次我們用狗尾草來代替孟仁草當吹箭，結果狗尾草的飛行距離竟然完勝孟仁草。

🍃 比賽時，我們也可以設計關卡，比如第一關要射進一個筒子裡，第二關要通過一個鐵環，第三關要射中靶心等等，如此可大大增加遊戲的趣味性。活動也可以是比賽性質，比如看誰射得最遠，看誰射的最準等。

### 小常識

　　孟仁草的適應力非常強，大街小巷任何地方都可以看到它的身影，它的存在與人類的干擾有很大的關係，在經常除草或被人踐踏的地方，孟仁草一有空檔就會佔據整片地方。反而沒有人為干擾的野地，孟仁草很快的就會被其他植物取代。

# 阿勃勒拍痧棒

## Golden Shower Tree

蘇木科（Caesalpiniaceae）決明屬（*Cassia*）

別名：波斯皂莢

原產地：喜馬拉雅山東部或西部，臺灣於 1645 年引進，栽培普遍

**賞玩月份**

聞 1~12月　　DIY 1~12月

阿勃勒是蘇木科落葉喬木。

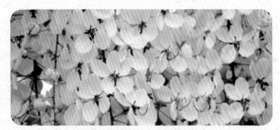

阿勃勒的花朵為明亮的金黃色，外形像一隻翩翩飛舞的蝴蝶，花期 5~7 月，鮮黃色的花朵在豔陽高照之下，更顯得美豔動人。由於，阿勃勒花朵的數量極多，還會邊開邊落，所以，每當繁花盛開，懸垂滿樹的金黃會隨風飄落，樹下也會鋪上一層滿滿的金黃，故有「黃金雨」（Golden Shower Tree）的美稱。

樹皮呈灰白色。

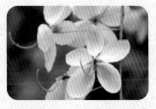

花色金黃，像隻翩翩飛舞的蝴蝶。

果肉黑色黏稠如瀝青，有惡臭。

種子外形像縮小版的烏魚子，外表光亮，非常可愛。

果實圓柱狀。

# 動手DIY 阿勃勒拍痧棒

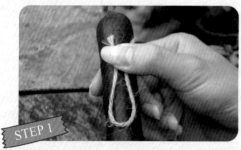

**STEP 1**

柄朝上，將麻繩如圖纏繞。

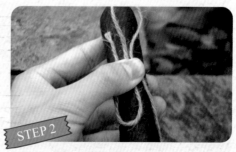

**STEP 2**

麻繩如圖纏繞做提繩。

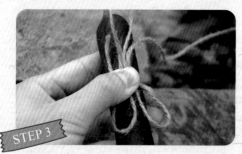

**STEP 3**

如圖纏繞。

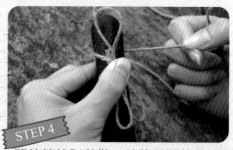

**STEP 4**

開始纏繞阿勃勒，並將最開始的繩頭纏繞包覆在內。

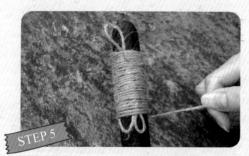

**STEP 5**

一直纏繞到下面，長度約手掌大小，下方留下一個方便穿過的繩圈。

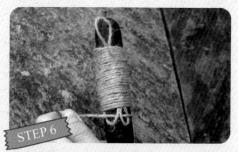

**STEP 6**

將麻繩穿入下方兩個繩圈內。

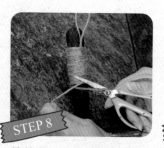

STEP 7

將上方的麻繩左右線向
上拉緊，下方的麻繩會
一併向上收緊。

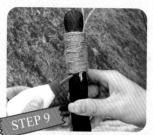

STEP 8

然後將下方多餘的麻繩剪
掉。

STEP 9

多餘的線頭用白膠黏貼
一下。

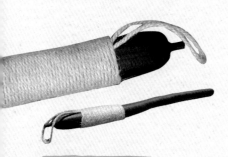

完成後很牢固，麻繩部分可以當成握把，拿在
手上比較稱手，閒來無事可以用來拍痧按摩，
不用時，還可以掛在牆上，當成裝飾品。

### 小常識

　　阿勃勒的葉子，偶數羽狀複葉，小葉 4~8 對。如圖所示，意思就是一片
葉子，裡面有 8~16 片的小葉，外表形狀看起來像羽毛，所以稱為羽狀複葉。

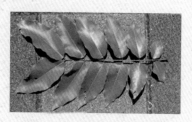

一片偶數羽狀複葉，小葉對生，
小葉 6 對，所以共有 12 片小葉。

剛長出來的嫩葉，是一整片、
一整片一起成長，不是單一小
葉，以此可以辨識單葉或複葉。

## 植物遊戲 阿勃勒平衡遊戲

🌿 兩隊員面對面，分別伸出食指的指尖頂住一根阿勃勒的兩端（事先用砂紙將兩端磨平滑），協力運送阿勃勒走到終點，中途掉落，就必須重新來過，最後將其放在地上指定的位置內，即可過關。

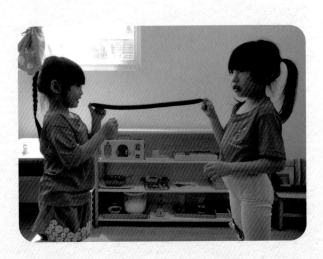

🌿 兩隊員面對面，分別手握一根阿勃勒向前伸出，同時將另一根阿勃勒橫放其上，兩人運送阿勃勒走到終點，中途掉落，就必須重新來過，最後將其放在地上指定的位置內，即可過關（小朋友可以用兩手）。

🌿 手持阿勃勒，彎腰低下頭，原地繞十圈後，打擊到指定位置的空保特瓶，即可過關。

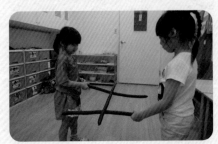

# 青剛櫟手指偶

**Ring-cupped Oak**

殼斗科（Fagaceae）櫟屬（Cyclobalanopsis）

別名：九欑

原產地：臺灣、中國大陸、印度、韓國、喜馬拉雅山

~~~~~~~~ 賞玩月份 ~~~~~~~~

摸 1~12月　DIY 1~12月

樹皮灰褐色，不開裂；木材淡黃褐色，材質堅韌，彈力很大，所以臺語稱為「九欓仔」，意思是木材堅固，要砍九次（形容多次）才可以砍斷。

常綠喬木，為臺灣最常見的殼斗科植物。

葉長倒卵形或長橢圓形，葉的前半緣有鋸齒，後半緣全緣。

嫩葉紅褐色。

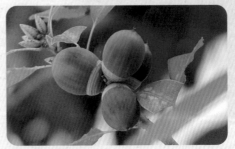

懸垂的葇荑花序。

果實表面有縱向的條紋，種仁是臺灣黑熊的最愛。

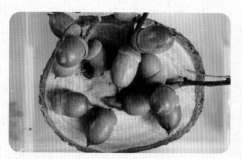

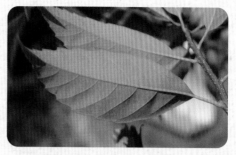

果實乾燥後成黃褐色，先端突尖。　　　小枝有皮孔，葉背粉白，葉脈於下方明
顯突出。

# 動手DIY① 葉拓創作

　　殼斗科植物的葉子，遠看葉面大多是油油亮亮的，所以又稱油葉樹。葉脈多在
葉背突起，用手觸摸葉背，似魚骨狀。讓我們利用青剛櫟的葉子來玩拓印，如此可
以讓小朋友觀察葉子的構造，並加以創造設計做出獨一無二的書籤，還可以搭配其
他的葉子創作出一幅小畫或創作在胚布袋上，變成實用美麗的作品。

🍂 將青剛櫟的葉子葉背朝上，再將白紙放在上方，然後用 2B 鉛筆拓印出整片的葉
　　子。

🍂 準備印臺，將青剛櫟的葉子蓋在印臺上，然後均勻印在紙上。

🍂 準備廣告顏料和筆，將喜歡的顏色塗在葉背，然後將塗好的葉片均勻印在白紙
　　或胚布上。

# 動手DIY② 青剛櫟陀螺

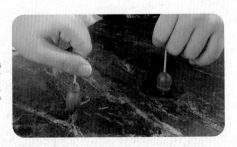

小時候我們會用鐵釘在青剛櫟的果實上鑽孔，然後插入牙籤或火柴棒，就可以做成很好玩的橡實小陀螺。

# 動手DIY③ 手指遊戲

青剛櫟果實的殼斗像個可愛的瓜皮帽，套在手指上，然後在手指上用顏料畫上眼睛、鼻子、嘴巴、頭髮等，頓時變成了可愛又有個性的手指偶。我們還可以將小朋友分組，讓每一小組表演三分鐘的手指偶劇，過程可愛又有趣。

## 小常識

青剛櫟是臺灣特有種屬殼斗科的植物，這類植物的果實就是我們一般俗稱的橡實，英名「acorn」，日本人叫做「donguri」，臺語稱為「柯仔籽」或「櫟籽」。

殼斗科（oak family）果實的構造是由一頂像帽子一樣的殼斗（退化的總苞）和堅果所組成；有的帽子上會佈滿整齊的小瓦片，像一頂斗笠，如小西氏石櫟。有的會長滿柔毛，有的像一頂毛帽，如金斗櫟。有的像捲燙的頭髮如栓皮櫟，而青剛櫟的帽子上則有一圈一圈的同心圓，模樣特別，像一頂可愛的瓜皮帽。

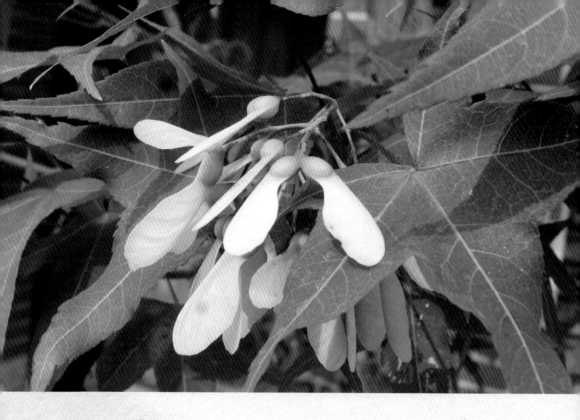

# 青楓的翅果如何飛翔？

**Green Maple**

楓樹科（Aceraceae）楓樹屬（*Acer*）

別名：中原氏掌葉槭

原產地：臺灣

───～～～ **賞玩月份** ～～～───

聞 1~12月　　DIY 1~12月

葉子掌狀五裂。

冬天的青楓，是山野中最美麗的悸動！

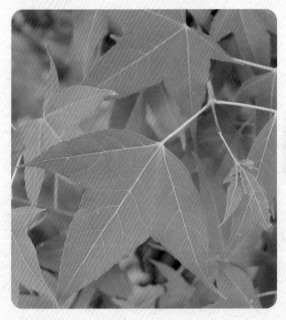

青楓的葉柄很長，多為五裂，但嫩葉有時為三裂，如上圖可能會讓人誤認為楓香的葉子，但仔細觀察，楓香的葉是互生，而青楓的葉是對生，或者聞看看葉子的味道，楓香有淡淡的香味，青楓則無。初學者常用來辨識青楓的口訣「三楓五槭」，意思是楓香的葉為三裂，青楓為五裂，其實是不正確的。

樹皮灰褐色。

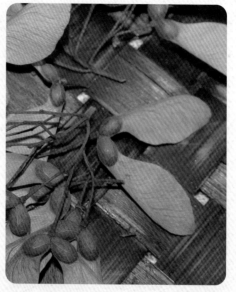

花，黃綠色。

果實有翅，成熟褐色，外表呈「八字形」
或「人字形」。

### 青楓的翅果如何飛翔？

楓樹科植物的果實都是人字形，而人字形的果實，如何才能在空中飛翔？原來，青楓的果實是雙胞胎，從一出生兩個長著翅膀的小寶寶就緊緊擁抱在一起，直到有一天他們長大了，翅膀會漸漸變成褐色，當風吹來，它們中間就會發生斷裂，變成像大葉桃花心木單一種子一樣，各自乘風旋轉飛翔，展開它們另一段的旅程。果實上的翅膀一側較硬，而且表面有線條狀的隆起，外表就像蜻蜓翅膀上的紋路，可以調整空氣的氣流，形成上升的力量，有風時可以幫助它飛得更遠。

青楓和大葉桃花心木我們都可以稱之為翅果，但大葉桃花心木未開裂時看不到裡面的種子，所以說，青楓是有翅膀的果實，大葉桃花心木是有翅膀的種子。

# 動手DIY 用紙模擬飛翔的翅果

**STEP 1** 剪一張長 8 公分，寬 2 公分的長條紙，如圖示。

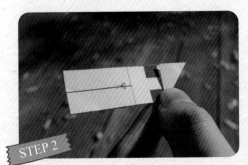

**STEP 2**

右方對折。

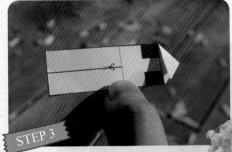

**STEP 3**

再對折呈三角形。

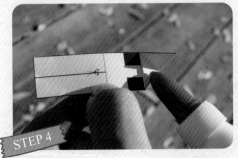

**STEP 4**

沾一點白膠或膠帶將三角形黏起來（裡面也可以放入一顆米，讓小朋友知道，這裡就是承載希望種子的地方）。

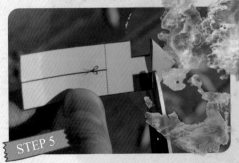

**STEP 5**

將黑色部份用剪刀剪掉或用小刀割除。

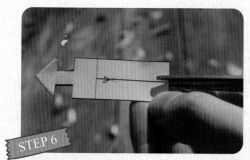

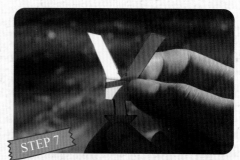

沿中線剪開至虛線。

正中間沿虛線將紙一片向前折，一片向後折，呈「Y」字。

**STEP 8**

用力往上丟或站在高處，讓它從高處落下，看著它旋轉飛翔的姿態，好不療癒。大家一起來過關吧！

## 植物遊戲 來闖關

往上丟，紙做的果實，要能夠旋轉飛翔。

小朋友調整自己的果實，看誰能夠再空中旋轉飛翔最久。

，雙手併攏接住它。

，手心朝上，單手接住它。

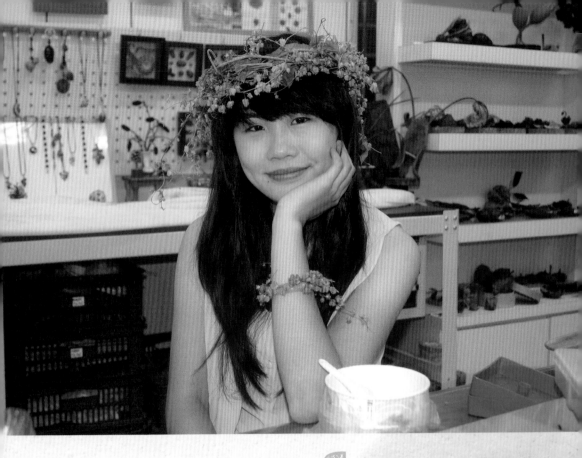

# 珊 瑚 藤 花冠

## Coral Vine

蓼科（Polygonaceae）珊瑚藤屬（*Antigonon*）

別名：紫苞藤

原產地：墨西哥及中美洲

賞玩月份

摸 1~12月　DIY 11~1月

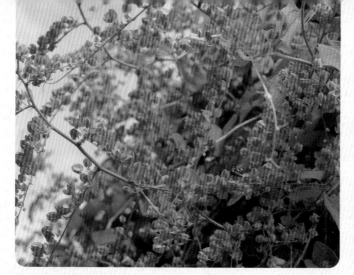

珊瑚藤為半落葉性藤本植物，有「藤蔓植物之后」之稱，蔓延性強，適合花廊、花架、花牆、圍籬或蔭棚植物。經常可見它盤踞在大型樹木的樹冠上，開出一片粉紅色的花海。

莖前端的卷鬚，使珊瑚藤能攀附著其他植物而大量生長，拓展其領域。

珊瑚藤其實不具備真正花瓣，看似粉紅色的花瓣是由葉子演化而成的苞片組成，取代了原有花瓣的功能，用來吸引昆蟲授粉，結果實的時候，苞片會慢慢轉成膜質，將果實包覆其中。

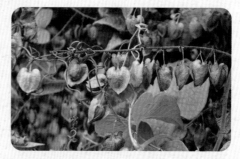

單葉互生，呈卵狀心形，葉端銳，基部為心形，葉全緣但略有波浪狀起伏。葉面粗糙、紙質，具葉鞘。

果實褐色，藏於宿存的苞片中。

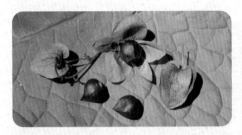

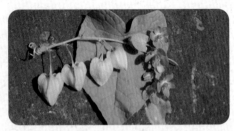

果實堅硬，圓錐狀卵圓形，褐色，呈三菱形。

粉紅色的苞片像愛心，葉子像愛心，果實上宿存的苞片像愛心，珊瑚藤就是由滿滿愛心所組成的愛情鎖鍊。

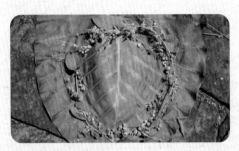

用充滿真心的珊瑚藤做成的項鍊，鎖住你女神的芳心。

小常識

　　珊瑚藤的花語是愛的鎖鍊。

　　相傳在西方的神話中，有一位貌美的女神，吸引了眾神的追求，但卻沒有一個人能打動她的芳心。有一位山神的母親知道了兒子的心意，一直想為兒子贏得女神芳心，有一天她到山裡採了很多的美麗的藤蔓，編成了藤衣、桂冠和項鍊，要山神穿著它們來到女神的住處。當女神一打開門時，陽光正好燦燦地照在藤衣、桂冠和項鍊上，剎那間，綻放出千朵珊瑚狀的粉紅小花，以及代表著無數真心的心型葉片，女神不禁脫口出：「好美麗的珊瑚藤啊！」於是山神就把美麗的項鍊套在女神的脖子上，從此贏得了女神的芳心。

　　如果你想要對你的女神告白的話，那麼就做一條珊瑚藤的項鍊來鎖住她的心吧！

# 美人蕉沙包

## Canna

美人蕉科（Cannaceae 曇華科）美人蕉屬（*Canna*）

別名：蓮蕉

原產地：西印度群島，泛熱帶地區。臺灣於 1661 年由華南引入

賞玩月份

DIY 1~12月

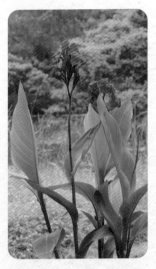

多年生草本，莖圓柱形，節上生葉。

單葉，基部有葉鞘，長橢圓形。

總狀花序，頂生，顏色有紅、黃、粉紅、橙紅、乳白等顏色。

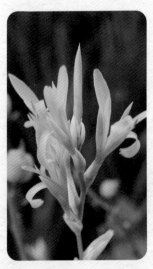

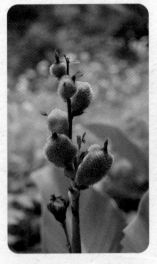

黃花美人蕉。

蒴果未熟時，外果皮綠色，具小軟刺。

果實成熟後黑褐色，種子球形，黑色，堅硬。

## 植物遊戲 ① 「吹子彈」遊戲

　　將廢棄不用的筆管或吸管，放入美人蕉的種子，用力吹吐，美人蕉就會像子彈一樣飛射出去。不過遊戲時要小心，吹低的目標在瞄準時種子容易會滑出，吹高的目標，舌頭要抵著筆管，否則種子會掉進嘴裡，而且遊戲時，輕吹就可以射得很遠，記得不要瞄準人射擊。

## 動手DIY① 美人蕉手環

美人蕉的外表堅硬，做成飾品黝黑光亮。

美人蕉堅硬黑亮子
做成的手環。

## 動手DIY② 美人蕉沙包

沙包是有趣的童玩遊戲，從前沙包裡面多半會放米、綠豆或沙石，不過用久了，米和綠豆容易生蟲，沙石又不乾淨，玩來玩去，美人蕉的種子還是最好的選擇。

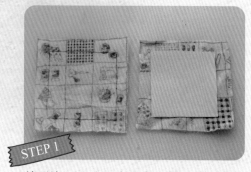

STEP 1

剪兩塊七公分正方形布，做一個五公分正方形的紙板，將模板畫在布的正中間。

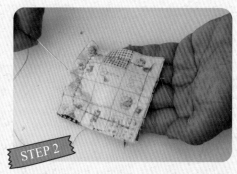

STEP 2

將兩塊布的正面相疊，沿線開始縫針。

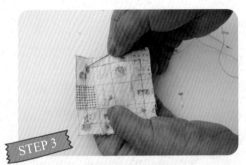

STEP 3

沿線縫合三邊，留下一邊。

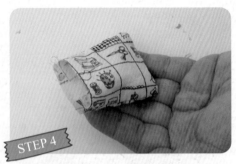

STEP 4

翻成正面將布整理一下。

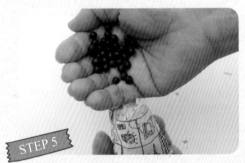

STEP 5

放入美人蕉種子。

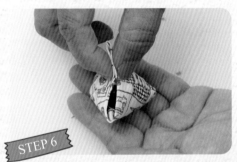

STEP 6

將布沿畫線內折整理好，縫線對齊合起來，像一個粽子的形狀。

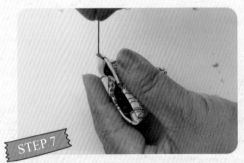

STEP 7

用藏針縫法將開口縫合即完成。

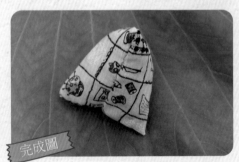

完成圖

美人蕉沙包。

# 植物遊戲 ② 沙包的玩法

沙包的玩法有很多種,比較常見的是三個沙包的玩法,搭配口訣如下:

**一放雞** 手裡抓著三個沙包,把手中的一個沙包往上拋,然後迅速從掌中放下一個沙包,接著手再接落下的沙包。

**二放鴨** 把手中的沙包往上拋再迅速從掌中放下一個沙包,同時翻掌接落下的沙包。

**三分開** 把手中的沙包往上拋,再用手把地上或桌上的兩個沙包分開,接著手再接落下的沙包。

**四相疊** 把手中的沙包往上拋,用手把桌上或地上沙包相疊,接著手再接落下的沙包。

**五貼胸** 把手中的沙包往上拋,用手輕拍胸膛兩次,接著手再接落下的沙包。

**六拍手** 把手中的沙包往上拋,拍手兩次,接著手再接落下的沙包。

**七紡紗** 把手中的沙包往上拋,兩手在胸前做紡紗動作兩次(交互轉圈),接著手再接落下的沙包。

**八摸鼻** 把手中的沙包往上拋,手做摸鼻動作,接著手再接起落下的沙包。

**九咬耳** 把手中的沙包往上拋,雙手摸一下耳朵,接著手再接起落下的沙包。

**十拾起** 把手中的沙包往上拋,把桌上或地上沙包一起撿起來,接著手再接住落下的沙包。

## 小常識

美人蕉,別名「蓮蕉」,從前臺灣人結婚時,禮車內會放整棵的美人蕉,美人蕉的種子俗稱蓮蕉子,意指「連召貴子」;蓮蕉的塊莖很發達,俗稱「蓮蕉頭」,是綿延下一代的高手,象徵著「婚姻幸福,早生貴子」。

早年農村時代的童玩,已逐漸被人遺忘,期盼有熱心的人士或老師能夠加以推廣,帶領小朋友製作沙包,練習玩沙包遊戲,甚至定期舉辦玩沙包遊戲的比賽,讓這些古老有趣的童玩不致於逐漸消失在時代的洪流裡。

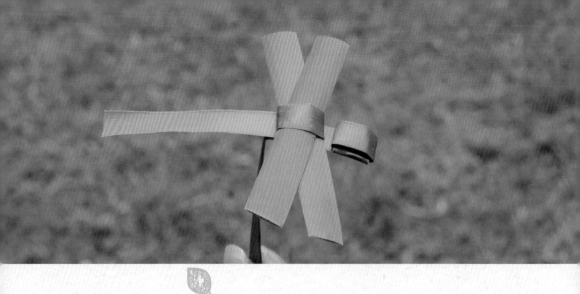

# 香蒲蜻蜓

xxxxxxxx

**Oriental Cat-tail**

香蒲科（Typhaceae）香蒲屬（*Typha*）

別名：水蠟燭

原產地：臺灣、中國大陸及日本

~~~~~~ 賞玩月份 ~~~~~~

食用 1~12月    DIY 1~12月

多年生挺水草本植物。

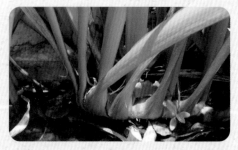

地下莖匍匐泥中，仲夏時節可取其嫩莖
入菜，俗稱「蒲菜」，甘甜可口。

葉片長 50~100 公分，寬
約 1 公分，線形 。

果穗直立，長橢圓形，像
一根根的香腸，是優良的
插花材料。

像香腸一樣的果實，成熟
後會逐漸爆裂，種子具有
長長毛絮，可靠風和水傳
播。俗稱「蒲絨」，還可
以做為枕頭、被子、衣服
的填充物。

### 小常識

相傳農曆五月五日端午節是惡日，所以家家戶戶大門上都要掛艾草和菖蒲
（或香蒲）來趨邪除穢。艾草氣味馨香，可驅瘴避邪。菖蒲，又名「劍蒲」。
相傳蒲劍與八仙之一的呂洞賓有關，因菖蒲葉形似劍，被呂洞賓採來變成寶
劍，在端午節時斬殺了危害一方的怪獸黿龜，人們便在這日將其掛在門頭，
象徵驅魔長劍，用以鎮宅避邪。香蒲和菖蒲的外形非常相似，所以在端午節
民間所用來避邪除穢的蒲劍，早已互相通用，在臺灣以香蒲居多。但香蒲和
菖蒲兩者其實是完全不同的植物，香蒲是香蒲科的植物，個子較高，葉子較
寬，沒有中肋，顏色較濃綠，穗狀花序，會生棒槌（香腸）狀的果實。菖蒲
則是天南星科的植物，全株有毒，具有特殊的香味，個子比較矮，葉子有中
肋，不會生褐色棒槌狀的果實。

# 動手DIY① 香蒲蜻蜓

香蒲的葉片細長，有如常見的打包帶，可編織成籃子或帽子等日常生活用品。當然在野外也是創作和遊戲的良好素材，現在讓我們一起來做一隻可愛的蜻蜓。

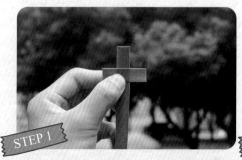

**STEP 1**

一長一短葉子交疊成十字架。

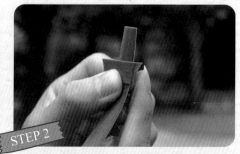

**STEP 2**

短葉將長葉包起來。

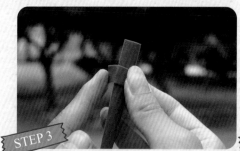

**STEP 3**

短葉將長葉包起來。

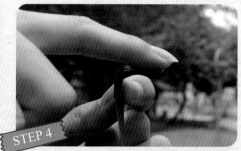

**STEP 4**

長葉向後折。

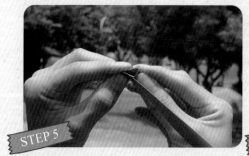

**STEP 5**

將多餘的部份折入交疊的葉中。

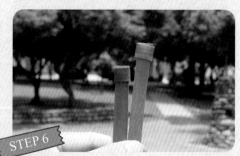

**STEP 6**

做兩組。

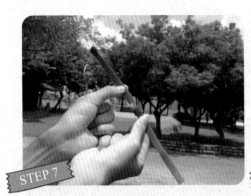

STEP 7

將一組插入另一組葉中。

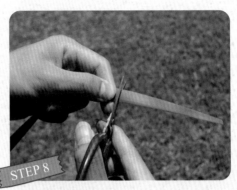

STEP 8

剪兩片短葉做翅膀。

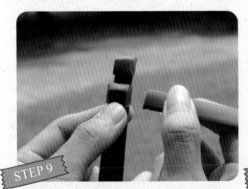

STEP 9

插入下方葉的中間。

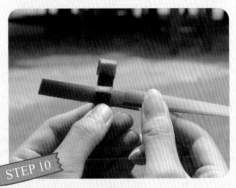

STEP 10

插入兩片翅膀，然後調整一下。

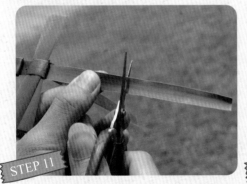

STEP 11

將尾部上片剪短，下片向下折做握把。

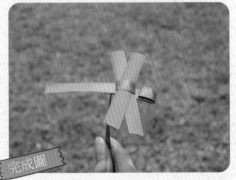

完成圖

# 動手DIY② 香蒲風車

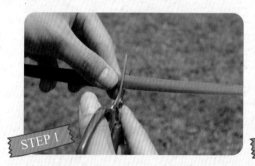

STEP 1

剪四條等長的葉。

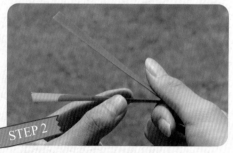

STEP 2

每條對折共四組。

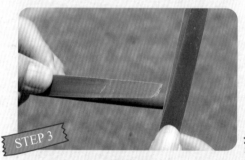

STEP 3

橫（開口向右）包直（開口向上）。

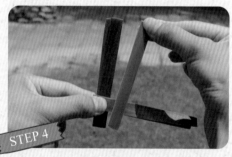

STEP 4

直（開口向下）包橫，往下插。

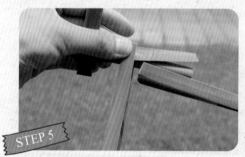

STEP 5

右橫（開口向左）包中間插入左直葉下方裡面。

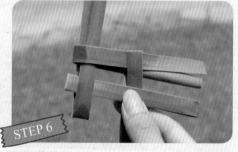

STEP 6

如圖，將四片葉子慢慢收緊。

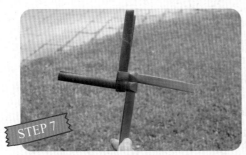

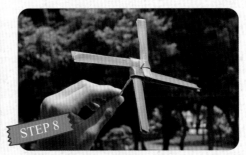

STEP 7

收緊後呈十字。

STEP 8

插上樹枝即完成。

# 植物遊戲

童年玩辦家家酒的遊戲，將香蒲的果實，放在姑婆芋葉的上面，旁邊再佈置些美麗的花草裝飾，這是一場夢寐以求的香腸饗宴，然後假裝你一口我一口幸福地享用著。

香蒲的果實成熟後，只要輕輕一捏，充滿棉絮的種子會連綿不絕地緩緩湧出，有一種被療癒的感覺。

香蒲火把：小時候，我們村子裡山崖邊有一個蝙蝠洞，村子裡多年來都有一個傳統，就是在每年中秋節的晚上，大哥哥就會帶著小朋友，將香蒲泡油放進竹筒內做成火把，大家手拿火把一起走進山洞裡面冒險。記得小時候手拿著火把時感到既興奮又刺激，但當時最害怕的卻是滿天飛舞的蝙蝠不知道會不會來啄自己美麗的眼睛。

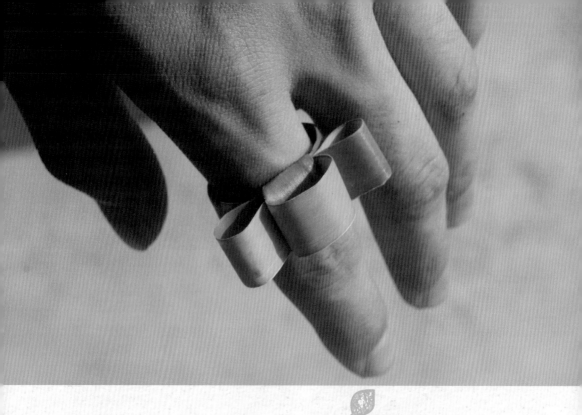

# 香蕉葉戒指

**Dwarf Banana**

芭蕉科（Musaceae）芭蕉屬（*Musa*）

別名：北蕉

原產地：印度喜馬拉雅山南麓、中國大陸南部

———————— 賞玩月份 ————————

食用 1~12月　　DIY 1~12月

葉叢出於假莖梢，大型斜展，葉背粉白，中肋明顯。

中肋凹入，像個完美的集水槽，可幫助集水和排水。

大形草本植物。

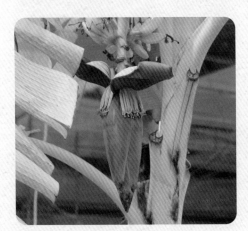

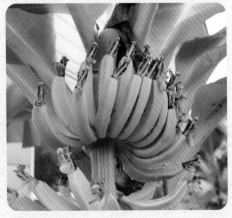

花序下垂，有暗紫色苞片保護。

香蕉為世界性主要水果，蕉農採收約7~8分熟果實，經催熟即可食用。

# 動手DIY① 香蕉葉戒指

小時候，過年時，家家戶戶都會做「紅龜粿」，我們總會圍在旁邊嬉鬧，嘴裡說幫忙，其實是越幫越忙。做「紅龜粿」時都是用香蕉葉做為襯底，媽媽就會用多餘的香蕉葉教我們做「草戒指」，玩著玩著不知不覺就有紅龜粿可以吃了。

STEP 1

準備一長一短的葉子，短葉的長度為長葉寬的3倍。

STEP 2

長葉下，短葉上，呈十字。

STEP 3

短葉將長葉包起來。

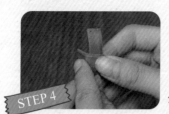

STEP 4

短葉將長葉包起來。

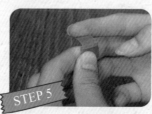

STEP 5

將長葉上方向下折。

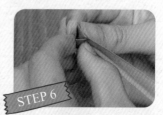

STEP 6

多餘部分再插進交疊的短葉中。

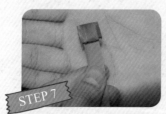

STEP 7

如圖。

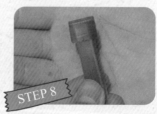

STEP 8

反過來。

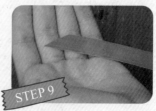

STEP 9

另一端斜剪。

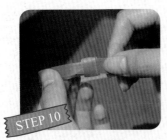
STEP 10
穿過方形剛做的口。

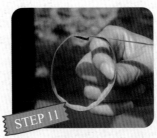
STEP 11
形成手環或手錶。

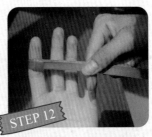
STEP 12
穿過手指合大小，拉緊。

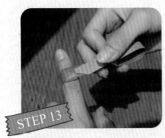
STEP 13
轉圈反插。

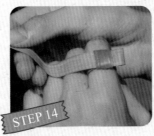
STEP 14
拉適當大小。

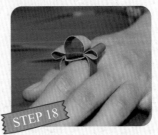
STEP 15
轉圈反插。

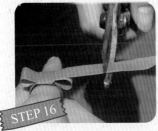
STEP 16
量長短剪掉。

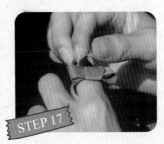
STEP 17
轉圈插入。

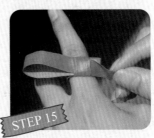
STEP 18
完成圖。

# 動手DIY② 香蕉葉手錶和眼鏡

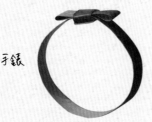
手錶

眼鏡

# 植物遊戲

香蕉葉是原住民方便的料理臺和野餐墊，只要放上任何食物，每一樣都變成了可口的美食。

# 動手DIY③ 香蕉心野味料理

剝開暗紫色花的苞片，幼嫩的花序是原住民有名的野菜「香蕉心」，生吃時會有苦澀味，料理前要去除花蕊（很硬口感不佳），再過水川燙，然後可涼拌或炒肉絲，口感更勝金針花。

**小常識**

香蕉的莖很短，埋在地面下，葉鞘肥厚互抱成假莖，所以我們地面上看到的莖其實是葉鞘形成的假莖，並不是真的莖。取下假莖的皮，刮除樹皮及含有澱粉的肉質，留下纖維部分可製成絲，編成香蕉布，是製作原住民傳統服飾的材料。

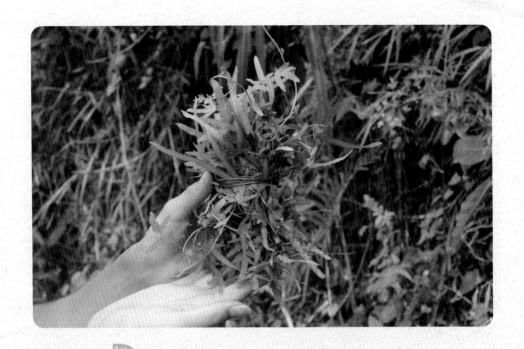

# 海金沙菜瓜布

**Japanese Climbing Fern**

海金沙科（Schizaeaceae）海金沙屬（*Lygodium*）

別名：鐵絲草

原產地：日本、中國大陸長江以南至熱帶亞洲

賞玩月份

DIY 1~12月

藤本，葉軸可無限生長，休眠芽在羽軸頂端，匍匐綿延可達數公尺。

營養葉小羽片，掌狀裂或三裂，淺齒緣，主要負責行光合作，製造養分。

 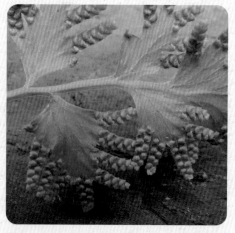

懸孢子葉之小羽片短小，且多數深裂，指狀，背面有孢子囊，可產生孢子，負責傳播。

無花，以孢子繁殖，孢子囊位於繁殖葉背面，兩列並排，囊蓋鱗片狀，卵形。

# 動手DIY① 海金沙刷子

海金沙的葉軸可無限伸展，長可達數公尺，質地堅硬如鐵絲，故又名「鐵絲草」，從前農村時代，會將其葉綑綁成束，用來當做刷洗東西的用具。使用完後隨地丟棄，也不會造成污染，環保又實用。

# 動手DIY② 海金沙桂冠

海金沙的葉既長又堅韌，可直接纏繞成桂冠，中間還可以點綴其他的花朵或葉子，如果有羽毛，那就更酷了，將它戴在頭上，既帥氣又有遮陽的效果。

## 小常識

　　海金沙真正的莖長在土中，當它從地面長出來的一條蔓藤，事實上是它的一片葉子，它的葉軸可以無限生長，往往一生長就是縱橫交錯一大片，所以可說是世界上最長的葉子。海金沙是蕨類植物，以孢子繁殖，孢子成熟後，將繁殖葉割下，曬乾，然後將孢子抖落，孢子金黃色，細如沙，是很有名的中藥材，有利尿排石、清熱解毒之效，這就是海金沙名稱的由來。

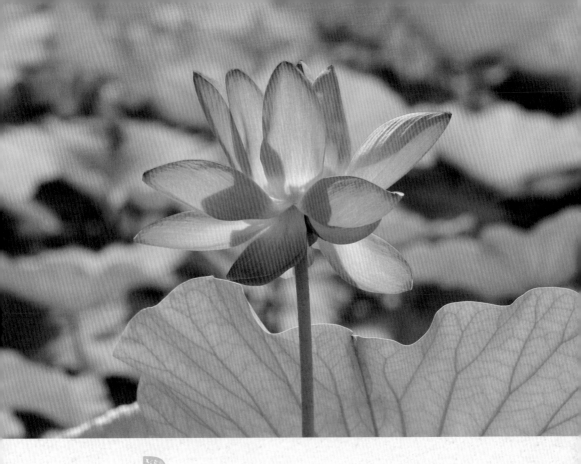

# 荷之環保吸管

**East Indian Lotus**

蓮科（Nelumbonaceae）蓮屬（*Nelumbo*）

別名：蓮

原產地：中南半島、印度

—— 賞玩月份 ——

聞 1~12月　食用 1~12月　DIY 1~12月

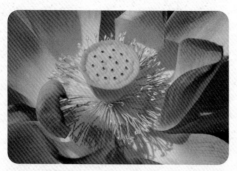

雄蕊約 200 枚，花絲黃色，雌蕊著生於花托頂端之凹槽內。

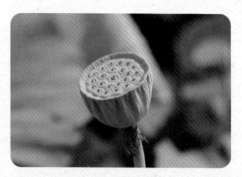

花托會隨小果成熟度逐漸增大，形成所謂的蓮蓬。

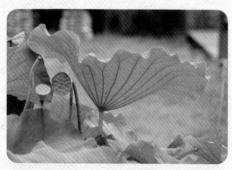

葉緣波浪狀，倒過來看像少女跳舞的裙襬。

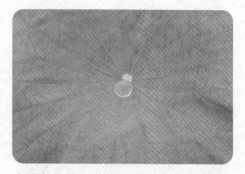

水滴在荷葉上形成小水珠—蓮葉效應。

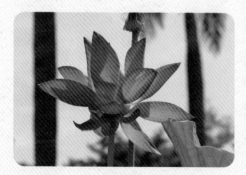

花軸甚長，挺水而立。

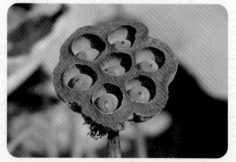

種子黝黑堅硬，質輕靠水傳播。

## 動手DIY 荷之吸管

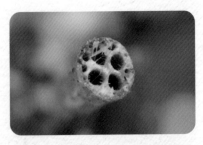

近年來因環保意識抬頭，一次性的塑膠吸管已經嚴令禁用，如果突然需要吸管的話，該怎麼辦？荷花的葉柄和花梗就是很好的替代品，我們可以將花梗或葉柄剪下，光是一枝柄就可以做成好多支的吸管呢！不過葉柄上有軟的棘刺（只要稍微搓一下就掉了），而花梗相對比較平滑，其次剪斷的部分有乳汁，使用前，可以用水稍微沖一下即可。

它們中間有很多的氣道，裡面充滿著空氣，這樣的構造可以使空氣流通，浸在水中的根和莖就有足夠的空氣。

## 植物遊戲 吹泡泡遊戲

荷的葉柄和花梗除了當成吸管，中間的氣孔有大有小，用來玩吹泡泡的遊戲，輕輕一吹，大大小小泡泡，滿天飛舞，好不壯觀，好不療癒。

上方是葉柄，下方是花梗。

### 蓮子壽命長達 2000 年？

植物種子的壽命有的只有短短幾個小時，有的可長達數個月？那世上有沒有植物的種子可以千年不死呢？

以我們經常提及的橡實這類的殼斗科植物為例，果實成熟掉落後，一旦充分乾燥，就會立刻喪失活性，壽命一般不超過一個月，一般種子的壽命，能超過十年以上已經算是很稀有的，而蓮子的壽命竟可長達 2000 年以上？西元 1952 年日本的大賀博士在千葉縣近郊的低窪沼澤地下，發現了幾顆蓮子，經過放射性同位素測定和孢粉研究結果發現，證明這幾顆蓮子已經沈睡了兩千多年，博士將這幾顆蓮子經一般的復育方式種植後，竟然能夠在不久後生根發芽並且開出和兩千多年前一樣美麗的蓮花。想想人類的壽命最多能有幾年？相比蓮子卓越的生存能力，著實令人讚歎。

### 荷花和蓮花傻傻分不清？

蓮花就是荷花，只是荷代表的是花和葉的總稱，而蓮代表的是蓮子的部分，也就是蓮花的種子。

睡蓮就是睡蓮不是蓮花。睡蓮和蓮花（荷）的差異如下：荷有荷花、荷葉、荷的果實叫蓮蓬、蓮蓬裡的種子叫蓮子、荷埋在淤泥裡的地下莖叫蓮藕。而睡蓮同樣擁有漂亮的花與圓葉。最容易的辨識方法，就是看葉子。成熟的荷葉會挺出水面，葉緣完整曲折，如一圈循環的波浪；而睡蓮則是靜靜地睡躺在水上，葉緣則比較圓，且葉子上通常有一道道開口，從葉緣往葉心裂入。

蓮蓬做為乾燥花材，
營造出自然純樸高雅的氛圍。

# 軟枝黃蟬惡魔之爪

**Campanilla**

夾竹桃科（Apocynaceae）黃蟬屬（*Allamanda*）

別名：黃蟬

原產地：原產南美巴西，臺灣於 1910 年由藤根吉春從新加坡引進

~~~~~ 賞玩月份 ~~~~~

DIY 1~12月

蔓性灌木。

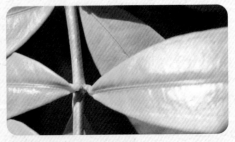

全株平滑，幼枝呈暗紫紅色。

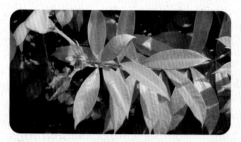

葉十字輪生，且每輪角度不同，可以更有效率地接收陽光，進行光合作用。

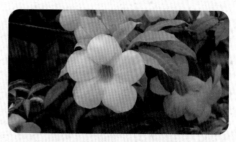

花頂生，花冠鮮黃色，漏斗形，先端 5 裂，喉部具有淡紅色的線紋。

花蕾的形狀和顏色如即將羽化之蟬蛹，花色鮮黃，枝條柔弱，故名「軟枝黃蟬」。

軟枝黃蟬是夾竹桃科的植物，莖葉有乳汁，有劇毒。

## 小常識

**誤食有毒的植物怎麼辦？**

夾竹桃科的植物大部分全株都有乳汁，有劇毒，但並不是所有有乳汁的植物都有毒，比如桑科榕屬的植物有乳汁，木瓜有乳汁，但它們並沒有毒性。

在野外，我們如果不能完全確定該植物是否有毒性，我們就儘量不要採摘食用，如果不慎入口，只要有麻或辣的感覺，即應立刻吐掉。

如果不慎誤食有毒的植物，在野外我們該如何處理？

- 大量服用開水沖淡毒素
- 大量服用牛奶（如果可以取得）保護胃黏膜
- 以扣喉法或壓迫法，頭低下設法進行催吐
- 儘快就醫

# 動手DIY 軟枝黃蟬惡魔之爪

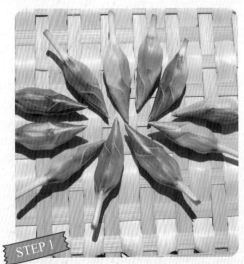

STEP 1

花苞。

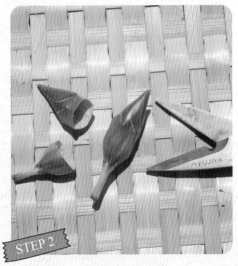

STEP 2

將花苞從一半撕開或剪開。

STEP 3

套在手指上，就變成恐怖的惡魔之爪小時候，在放學回家的路上，路邊種了好多的軟枝黃蟬，它的花大而鮮黃，總會給人帶來快樂清新的美好。忘了跟誰學會用惡魔之爪來嚇唬其他小女生，回想這個童年有趣的童玩植物，如果今天有小朋友在公園這樣玩耍，一定會被許多環保大大指責糾正，這是環保意識的抬頭。

 # 野棉花的倒刺

XXXXXXXXXXX

## Rose Mallow

錦葵科（Malvaceae）野棉花屬（*Urena*）

別名：野棉花

產地：臺灣全境、平地原野、低海拔山區

～～～～～～ 賞玩月份 ～～～～～～

DIY 1~12月

灌木，高約1公尺，莖直立。

全株密被白色綿毛，故名「野棉花」，
莖皮不易折斷，纖維可代替麻。

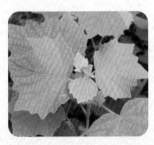

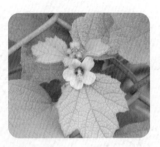

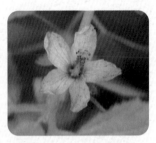

單葉互生葉似圓形至心形，基部心形至鈍，糙紙質，邊緣 5~7 淺裂。

雌雄同株，異花，腋生花，花淡紅色。

花萼鐘形，先端 5 裂，花瓣 5 枚。

果實為蒴果球形直徑近 1 公分，內含 1~2 瘦果，表面鉤刺狀似一根根的鐵雨傘，藉附著動物身上散播繁殖。虱母意思是雌性的虱子，它會附著寄生在動物的身上，吸取動物的血，來達到繁殖的目的。因為野棉花會像虱母一樣鉤纏附著，所以野棉花名間俗稱「虱母草」。

## 動手DIY 觀察野棉花的倒刺

野棉花的果實為什麼可以輕易地黏在人的身上，讓我們透過放大鏡仔細觀察它果實上的倒刺。

教導學員如何使用光學放大鏡，然後用放大鏡觀察野棉花的倒刺：將放大鏡放在野棉花果實的正上方約一公分高，眼睛靠進鏡子前，然後上下慢慢移動鏡子，直到清晰，再仔細觀察。

用筆將觀察到的野棉花的倒刺畫下來，倒刺的樣式？倒刺的數量？儘量畫得越大越詳細越好。時間足夠，還可以增加觀察它的葉子和葉背，或是其他有鉤刺的植物，比如大花咸豐草、蒼耳等。

**植物靠動物傳播的方法一般有三種方式：**

一、內攜傳播：意思是動物將果實和種子吃進肚子內，種子細小且堅硬無法被消化，然後隨著糞便被排泄出來，種子在營養潮濕的環境裡，達到傳播的目的。比如牛羊吃草，人吃芭樂，這樣的傳播方式，有個有趣的說法叫「明天見」。

二、外附傳播：種子透過鉤刺、沾黏或綿毛，附著在動物身上的方式以完成傳播。如大花咸豐草鉤刺、皮孫木的沾黏、山螞蝗如魔鬼氈的綿毛。

三、口啣傳播：有些植物的種子顏色非常鮮豔，讓小鳥誤以為是可口美味的果實而去啄食，但因實在太硬無法吞嚥而吐出，如此即可達到散播種子的目的，如雞母珠、孔雀豆等。另外，啄木鳥以嘴將橡實、核果等藏於樹幹中。松鼠等囓齒動物將橡實埋藏於土中等待來日享用，結果卻忘了貯存的地方，亦可幫助種子播種。

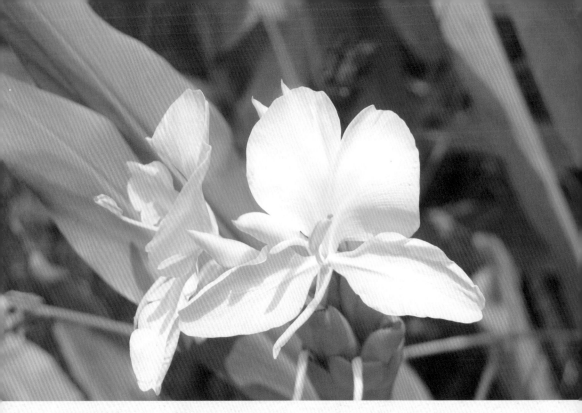

 # 野薑花鳥笛

xxxxxxxxxxxxxxxxxxxxxxx

## Butterfly Ginger

薑科（Zingiberaceae）蝴蝶薑屬（*Hedychium*）

別名：穗花山奈、蝴蝶薑

原產地：印度、馬來西雅、喜馬拉雅山

~~~~~~~~~~~ **賞玩月份** ~~~~~~~~~~~

聽的聞 1~12月　食用 1~12月　DIY 1~12月

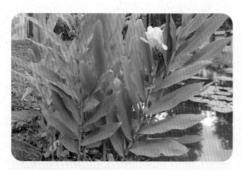

多年生薑科草本植物，叢生，地下莖肥厚像薑，全株具芳香。

葉長橢圓狀披針形，上表面光滑，下表面具長毛，沒有葉柄，葉脈平行。

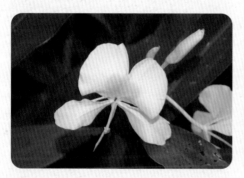

薑科植物，花如白色翩翩起舞的蝴蝶，故名「蝴蝶薑」。

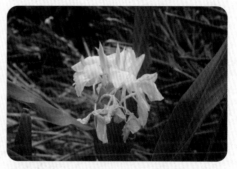

花序頂生，有大型的苞片保護，花白色，具芳香。

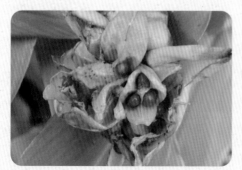

果實為三瓣裂的蒴果，橙紅色。

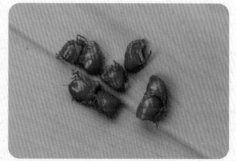

外種皮為紅色，種子紅棕色。

# 動手DIY① 野薑花鳥笛

野薑花喜歡生長在水邊，小時候，只要經過野薑花的身邊，都會禁不住靠近，欣賞它的美，聞一下它的芬芳，然後拔取凋謝後的花的苞片，當成鳥笛來吹，不需技巧，只要用吸的方式，每一個人都可以化身為各種不同的小鳥，大家一起吹的時候，此起彼落的鳥叫聲，好不愉快，好不療癒。

STEP 1

剝取一片野薑花的苞片。

STEP 2

將苞片合起來，含在嘴唇上，用吸的，你會驚訝聽到愉悅療癒的鳥叫聲。

# 動手DIY② 野薑花野趣料理

- 清早起來，拿一個小杯子，將野薑花的花梗輕輕下彎，承接花苞內一夜的露水，啜飲上帝恩賜的芳香。

- 摘一朵花，把花冠下方密管外面的薄膜輕輕撕掉，嚐一嚐花朵下方那一段蜜管，那無法忘懷的清甜芳香！

- 摘取一朵朵的野薑花，來一盤野薑花炒蛋，口感獨特，唇齒留香！

### 小常識

　　屏東縣鹽埔鄉是野薑花的故鄉，全鄉野薑花種植面積超過 30 公傾，佔全臺 90% 的產量。農民為什麼要種野薑花呢？

- 野薑花潔白優雅，具有芳香，是高級的插花植物。

- 野薑花可以入菜，比如野薑花炒蛋、野薑花粽、野薑花水餃、野薑花香腸等，是許多特色餐廳爭相預訂的高級食材。

- 野薑花可以做成野薑花茶，味道清爽，芳香撲鼻。

- 野薑花還可以做成各種保養品。

- 野薑花地下莖如薑，多了一種清香，可以用來煮雞湯，味道清爽可口。

# 腎蕨花冠

××××××××××

**Tuberous Sword Fern**

腎蕨科（Nephrolepidaceae）腎蕨屬（*Nephrolepis*）

別名：蜈蚣草、玉羊齒

原產地：熱帶亞洲、非洲

~~~~~~~ 賞玩月份 ~~~~~~~

食用 1~12月　　DIY 1~12月

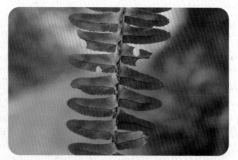

多年生蕨類植物,為良好的插花材料,俗稱「玉羊齒」。

一回羽狀複葉,小葉葉基上部有突出的葉耳,將葉柄覆蓋,小葉密集排列,形似蜈蚣,故又名「蜈蚣草」。

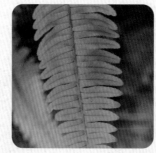

不會開花,不會結果,以孢子繁殖,孢子囊群為腎臟形,故名為「腎蕨」。

嫩葉可食。

莖被毛狀鱗片。

圓球形塊莖,長於地下,為富含汁液的貯水器,是野外解渴救生的法寶,俗稱為「金雞蛋」、「鳳凰蛋」、「豬腩肺仔」。活動時,我們可以拔取腎蕨的球莖,擦拭或清洗後讓學員品嚐看看,口感不澀無味,清脆爽口且飽含水分。

# 動手DIY 腎蕨花冠

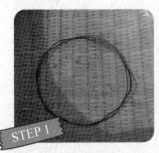

**STEP 1**

準備鐵絲一條約 100 公分，衡量自己頭圍的大小，將鐵絲圍成環。

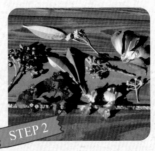

**STEP 2**

在活動的範圍內，收集可以裝扮花冠的素材，如紅色黃色的葉子、果實、花朵等。

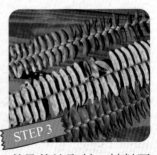

**STEP 3**

考量就地取材，材料不一定充足，事先準備腎蕨，提供遊戲者使用。

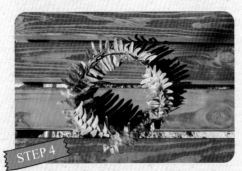

**STEP 4**

先將腎蕨纏繞在鐵絲上。

**STEP 5**

再將收集來的材料，逐一纏繞在花圈上。作品完成後，請每位學員戴在頭上，大家可以相互欣賞和拍照，並分享一下自己花冠創作的特色和感想。

# 植物遊戲 新娘灑花

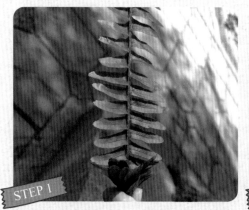

**STEP 1**

**STEP 2**

取一片腎蕨的葉子，一手捏著葉柄的底部，一手用食指和大姆指捏住中間的葉柄，將兩側的葉子向上推大約 5 公分，停止不動，準備好。

當新郎新娘經過時，捏住葉柄的食指和姆指逐漸往上推，將所有的葉子分離，到頂端時向上拋，許多的小葉子就會在空中飛舞，營造出浪漫的灑花效果。

## 小常識

　　蕨類植物以葉子為主體，不會開花，也沒有果實和種子，那麼蕨類植物如何傳宗接代？原來它具有兩種葉子，一種是營養葉，會負責行光合作用製造養份，一種是孢子囊葉（生殖葉），可以產生孢子，用來繁衍後代。

　　我們可以用放大鏡觀察腎蕨的生殖葉的葉背，在小葉的中肋兩旁整齊排列著許多腎形的孢子囊群，成熟後孢子囊開裂，細小如塵的孢子就會隨風飛翔傳播。

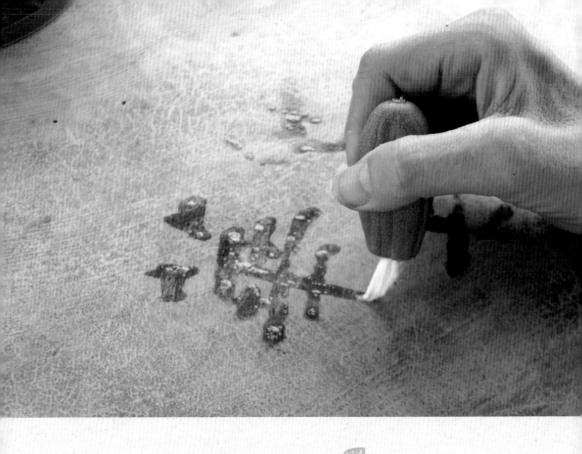

# 華他卡藤毛筆

**Twisting Dregea**

蘿藦科（Asclepiadaceae）華他卡藤屬（*Dregea*）

別名：南山藤

原產地：中國、印度、孟加拉、泰國、越南、印尼、菲律賓和臺灣

〜〜〜〜〜 賞玩月份 〜〜〜〜〜

DIY 1~12月

纏繞藤本，很適合做花廊、花架、綠籬植物。全株有乳汁，有劇毒，是淡紋青斑蝶、大白斑蝶等蝴蝶的食草植物。

葉對生，卵形，先端銳形或漸尖，基部略心形。

花，綠色，20~40 朵花排列成聚繖花序，顏色雖然不豔麗，但外形很美，乍看之下好像有兩層花，其實這就是蘿摩科植物的特色之一，下面一層稱為「副花冠」。

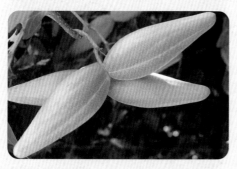

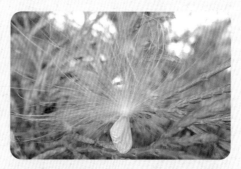

蓇葖果卵狀圓柱形，對生，像一對角，長約 10 公分，外表被黃褐色毛茸。果實成熟後，腹縫線會開裂，有翅膀的種子能乘風飛翔。

果實成熟開裂後，種子上有冠毛組織，可隨風飛翔傳播。

# ✂ 動手DIY 華他卡藤毛筆

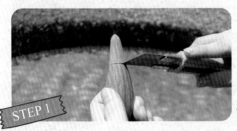

**STEP 1**

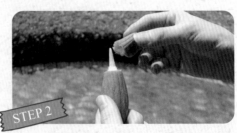

**STEP 2**

選擇未開裂約八分熟的果實,將果實較細的一端,約3公分,用小刀或剪刀畫一圈。

將果殼(筆蓋)取下,會露出白色的冠毛,乾燥後,就像一隻毛筆,試著沾墨汁來寫字看看,超酷的!

# ✂ 植物遊戲 好大的口氣

我們可以分組或個人來玩遊戲,首先將華他卡藤的種子從高處放下,當華他卡藤的種子慢慢落下,參加遊戲的人要想辦法再將它向上吹,不讓它掉落地面,活動中手不能碰到,看誰能保持種子飛翔在空中的時間最久,誰就是贏家。

## 🍃 小常識

昆蟲在眾多天敵環伺之下,想要活命,就必須演化出各種防禦和保命的方法。其中一種,就是把自己變成全身有毒或者難以入口,讓天敵不敢吃牠們。

華他卡藤是淡紋青斑蝶的食草植物,它全株都有毒,淡紋青斑蝶卻將卵產在它們身上,小寶寶一出生就開始取食有毒的植物,然後慢慢的將毒素累積在自己身上,羽化變成蝴蝶後,雖然不再取食有毒的葉子,但是體內已充滿著毒性,同時牠們身上會呈現鮮豔明顯的顏色,這就是用來警告天敵的「警戒色」。在野外我們經常可以看到牠們,全身穿著美麗鮮豔的衣裳,飛行速度優雅而緩慢,彷彿大聲炫耀著:「來咬我啊!」小鳥只能看著牠們自由自在地飛翔,卻也不敢輕易招惹牠們。

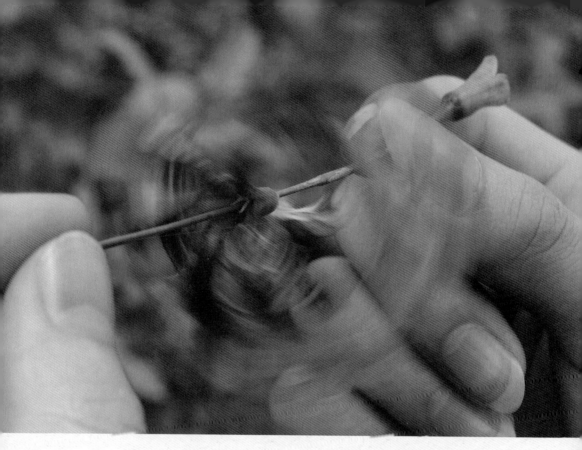

# 裂瓣朱槿風車

**Odourbark Cinnamomum**

錦葵科（Malvaceae）木槿屬（*Hibiscus*）

別名：燈仔花

原產地：可能為熱帶非洲的東部，臺灣最早可能在明末移民時便已引進種植

賞玩月份

DIY 1~12 月

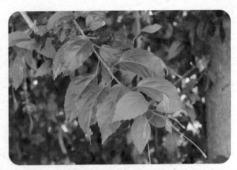

常綠灌木,樹幹瘦長,樹皮灰白色,具 葉互生,橢圓形,紙質。
有纖維質,皮孔顯著。

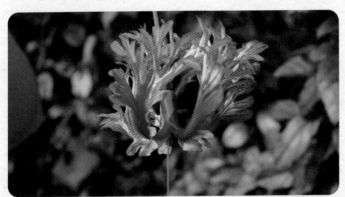

花下垂狀,極為亮
眼;花梗長 5~7 公
分,有關節,花瓣五
枚,向後反捲,邊緣
呈波浪狀的深裂。

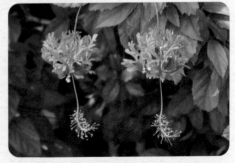

葉緣有鋸齒,老葉黃色。　　　　　　　花朵豔麗,花柱下垂,外形如燈籠,故
　　　　　　　　　　　　　　　　　　臺語名為「燈仔花」。

# 動手DIY 裂瓣朱槿風車

STEP 1

將花柱剝掉。

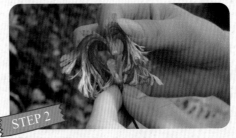

STEP 2

將花梗和花萼剝開,只留下花瓣。

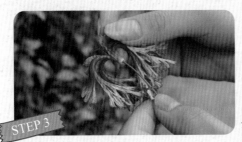

STEP 3

將花梗反插入花瓣的正中間。

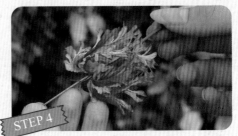

STEP 4

花朵在中間,用嘴輕吹,花朵就會像風車一樣快速旋轉起來。

## 小常識

　　童年時候,到處都可以看到裂瓣朱槿的身影,它的花外形就像美麗的燈籠,下方花柱上雄蕊、雌蕊合生成單體雄蕊,外表像極了燈籠下方的燈籠穗兒,所以臺語俗稱「燈仔花」,長大以後,在戶外就很難看到它們的身影。它和朱槿一樣,剝下的子房一樣可以玩黏鼻子的遊戲,所以臺語也稱為「兜鼻仔花」。

　　野外求生時,錦葵科裂瓣朱槿的樹皮纖維長而堅韌,我們可以利用它做成繩索的替代品。

# 象草毛毛蟲

**Elephantgrass**

禾本科（Gramineae）狼尾草屬（*Pennisetum*）

別名：紫狼尾草

原產地：非洲

～～～～ 賞玩月份 ～～～～

食用 1~12 月

象草為大形草本植物，高可達 2~4 公尺。

莖稈扁平，直立，葉片大，可長達 60 公分。

莖上有白色蠟質，葉舌由纖毛構成，葉鞘光滑。

象草花朵頂生，圓錐花序，雌雄同株，花序長約 15 公分，為黃褐色，是理想的乾燥花材，外表摸起來的感覺很好，柔軟又舒適。

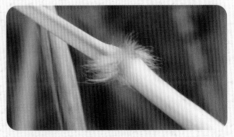

間節部位有絨毛。

## 動手DIY ① 象草毛毛蟲

**STEP 1**

取一枝象草的花序，花梗朝上，單手握住花序，輕捏輕放。

**STEP 2**

持續輕捏輕放，花序就像一隻毛毛蟲，不斷地向上蠕動，好像在變魔術一樣，很好玩。

## 動手DIY ② 野味料理牧草心

象草的嫩莖俗稱牧草心，食用時，取其植株最上半部約 20 公分左右，將其葉子和外殼剝除，嫩心可以生吃亦可以炒食，味道清爽。如果拿牧草心比較五節芒的嫩心，牧草心較沒有苦味，是絕佳的山林野味。

### 小常識

　　象草來自非洲，是大象很喜歡的飼料植物，故名為象草。早期象草因為具有高經濟價值而被引進臺灣，但是由於它生長快速，對於各種病蟲害的抵抗力高，並且能夠適應各種惡劣的地形環境，所以，經常形成大片的純林，由於它高度的侵佔性，單一性，對於其他植物造成嚴重的排擠效應，甚至逐漸改變了臺灣原有的自然生態環境，無形中加速了臺灣瀕危的植物和特有植物的滅絕，舉例來說，小時候我們到處可見的蘆葦、甜根子草等植物，都有逐漸被象草所取代的現象，因此，象草已被列為臺灣二十大危害力最高的入侵植物之一。

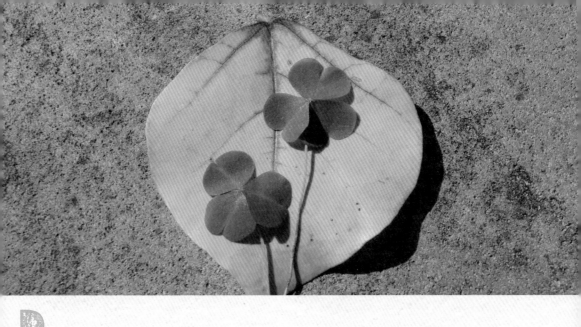

# 黃花酢漿草 幸運草魔法

## Creeping Oxalis

酢醬草科（Oxalidacaea）酢醬草屬（*Oxalis*）

別名：鹽酸草

原產地：臺灣全島海拔二千三百公尺以下地區均可見到，各離島也有

### ～～～～ 賞玩月份 ～～～～

摸 1~12月　　食用 1~12月

多年生葡匐草本，莖橫臥地面，被疏柔毛，在節上生根。

複葉具小葉三枚，小葉心形。

花，黃色，腋生，花瓣 5 片。

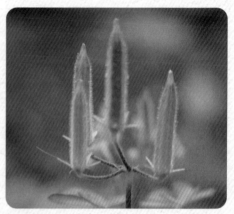
果實為縱裂之蒴果，圓筒狀，長約
1~1.5 公分。

# 植物遊戲

- 觀察睡眠運動中的酢漿草

  白晝時三小葉平展，入夜後陽光消失，小葉就逐漸下垂，好似睡覺般。

- 摘下一片幸運草的嫩葉，嚐嚐看葉子的味道，一點酸，好像還有一點點的鹹，臺語叫做「鹽酸草」，是解渴、救荒的神奇寶貝。

- 尋找幸運草

  黃花酢漿草的葉子，由三個美麗完整的愛心組成，只有少數在基因變異的情況下才會長出第四片葉子，形成美麗的幸運草，所以說如果能找到了四葉的黃花酢漿草是非常幸運的事。幸運草的四個愛心，分別代表著健康、財富、名譽和真愛，讓我們一同來尋找幸運草吧！

  活動辦了多次以後，就會發現，只要在黃花酢漿草生長較多的地方，其實發現幸運草並不困難，因此所有參加活動的大朋友和小朋友都可以得到很多幸運的祝福。

# 動手DIY 幸運草魔法

黃花酢漿草的葉子含有大量草酸，可以用來摩擦金屬，去除污漬，在導覽時我們可以用舊的錢幣來見證這神奇的魔法。

STEP 1

STEP 2

STEP 3

從口袋掏出一枚舊的錢幣。

用四五片的黃花酢漿草葉子，揉一揉並將汁液塗在錢幣上。

結果只要一會兒，錢幣立刻變得潔白如新。

### 小常識

蒴果成熟時產生的膨壓，會讓果實自動迸裂，像機關槍一樣，將褐色的種子彈射出去，如果用手觸摸它，也會有同樣的現象，雖然觸摸時，你已做好果實爆裂的心理準備，但是它的速度實在太快，所以通常還是會被嚇一跳。我們稱這樣的傳播方式為自力傳播，比如非洲鳳仙花、巴西橡膠樹、羊蹄甲等，皆是自力傳播的代表性植物。

一般人經常會將黃花酢漿草的酢ㄘㄨㄟˋ唸成ㄗㄨㄛˋ，酢唸成ㄗㄨㄛˋ時，意思為以酒回敬主人之意，唸成ㄘㄨㄟˋ時，意思是用酒發酵或以五穀釀製而成的酸性液體，而黃花酢漿草口感嚐起來有點酸酸的，故又名鹽酸草，所以在此應唸成ㄘㄨㄟˋ而不是ㄗㄨㄛˋ。下次上課時，記得讓每一位小朋友都嚐一嚐黃花酢漿草的葉子，讓他們感受一下我們童年的味道，植物名稱和植物特性互相呼應，就不容易忘記了。

# 黃椰子葉編魚

**Yellow Areca Palm**

棕櫚科（Palmae） 黃椰子屬（*Chrysalidocarpus*）

別名：散尾葵

原產地：馬達加斯加島

~~~~~~~~~~ 賞玩月份 ~~~~~~~~~~

DIY 1~12月

莖叢生，花、葉、果均呈黃褐色或黃綠　　莖修長細桿狀，具明顯葉痕節環。
色，故名「黃椰子」。

羽狀複葉，黃綠色，叢生 於枝端，每一羽葉有小葉 40~60 對左右。

肉穗狀花序，腋生。

果實成熟時紅至紫黑色， 外面具有絲狀纖維質。

### 小常識

　　如果有人問你想要在室內擺放中大型的綠色盆栽，什麼植物值得推薦？黃椰 了就是非常好的選擇。：

　　一、黃椰子原產於馬達加斯加島，屬於熱帶棕櫚科的植物，喜歡溫暖潮 濕的環境，耐陰性強，且不易掉葉子，非常好照顧，平時只要放在室內空 氣流通，採光良好的地方就可以生長得很好。

　　二、室內擺放黃椰子，能夠有效去除空氣中的苯、三氯乙烯、甲醛等有 揮發性的有害物質，改善空氣品質，調整室內溫度和濕度，高雅、大方， 充滿輕鬆優雅的熱帶風情。

　　三、澆水時，應把握「澆透見乾」的原則，「澆透」意思是說，不要澆 「攔腰水」，要使盆土上下全部澆濕透，澆到下面有水漏出來。「見乾」 意思是說，澆過一次水後等到土面發白，表層及內部土壤水分消逝後再澆 水，不能等盆土全部乾了很久以後才澆水。另外，夏天時，可以每隔兩三 天移到戶外 2~3 小時，但也應儘量避免陽光直射，這樣可以讓它長得更加 翠綠欲滴。黃椰子不喜歡乾冷的環境，所以冬天時，小葉的先端會有枯黃 的現象，可以每隔兩三天，將葉子用水噴一下就不會有枯黃的現象產生。

# 動手DIY 黃椰子魚

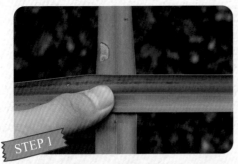

STEP 1

取兩片小葉，將葉子交疊呈十字架，橫
葉在上。

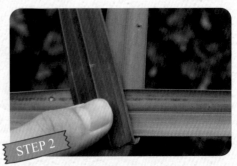

STEP 2

直葉下方向左斜上方折。

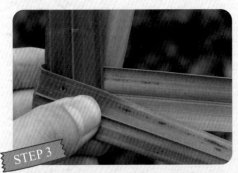

STEP 3

橫葉左向右折。

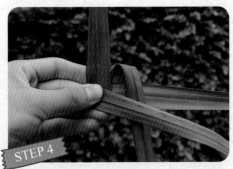

STEP 4

上後方的葉向下彎入兩橫葉間。

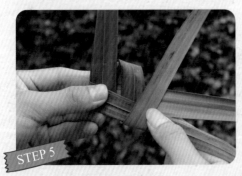

STEP 5

再往上折包住橫葉上方的葉。

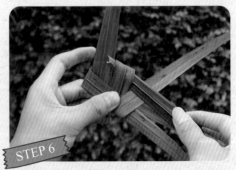

STEP 6

將橫葉下方的葉（如圖）分別壓穿壓。

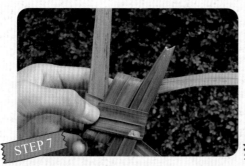

STEP 7

將作品反過來,剛才折的葉子,再做一次壓穿壓的動作(如圖)。

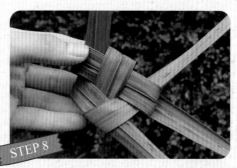

STEP 8

整體調整一下,最後用剪刀將魚鰭和尾巴照自己喜歡的樣式,修剪一下,即完成。

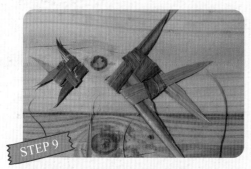

STEP 9

完成後的葉子魚可以做成卡片,也可以夾在書本裡,就成了實用美麗的書籤。

## 植物遊戲 葉子魚釣魚大賽

由大人和小孩共同手做完成指定數目的葉子魚,然後將魚的嘴巴別上迴紋針,放在準備好的盤子上備用。尋找樹枝(或備好的竹筷)前端綁上麻繩,麻繩上綁 U 形磁鐵做成釣魚桿,看誰最先完成葉子魚的製作並且將所有葉子魚釣起來,即獲得最後的勝利。

 # 黃槿葉手偶

Linden Hibiscus

錦葵科（Malvaceae）黃槿屬（Hibiscus）

別名：粿仔樹

原產地：中國廣東、菲律賓群島、太平洋諸島、東南亞以至印度和錫蘭等地

賞玩月份

摸 1~12月　　DIY 1~12月

黃槿在臺灣產於全島平野及濱海地區，為典型海岸線林木，是海岸、漁村優美的防風、遮蔭樹種。樹皮灰色，纖維質，枝幹在很低矮的地方就會彎折，以減少強風的吹拂。

樹幹灰褐色，有黑色的縱裂。

枝幹上充滿紅褐色點狀的皮孔。

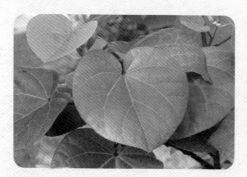

單葉，互生，具葉柄，完美的心形，厚紙質。

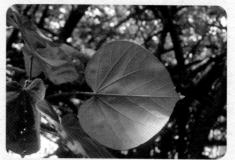

葉背灰白色，被星狀毛。

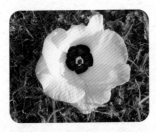

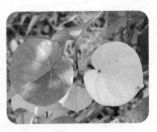

花黃色或黃菊色，鐘狀，花心暗紫色，單體雄蕊。

果實為蒴果，五瓣裂，種子腎形，上有綿毛。

老葉黃色。

# 動手DIY① 黃槿耳環

STEP 1

STEP 2

STEP 3

將掉落的花，拆開來，可以看到五片花瓣和花柱上的雄蕊和雌蕊。

將花柱的底部撕開，具有很好的黏性。

黏在耳垂下方，好看、時髦又不用錢。

# 動手DIY② 黃槿指甲油

花柱頂端雌蕊五裂，像可愛的五根指頭，上有紫色的黏液，將其塗抹在指甲上，高貴又時髦。

# 動手DIY③ 黃槿葉手偶

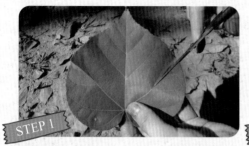

**STEP 1**

頭的做法很簡單,如圖左右剪開。

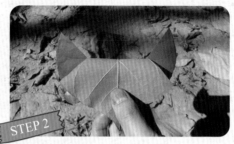

**STEP 2**

將葉尖向下折。

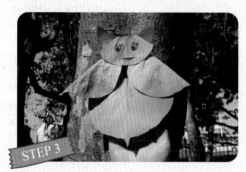

**STEP 3**

兩片大一點的葉子做身體,兩片小一點的葉子對折做手,在野外我們可以直接用長的葉柄當成縫針(如圖,手偶的嘴巴,手偶背面另有三根葉柄做成縫針用來固定手偶),也可以事先準備釘書針或膠帶提供小朋友自由創作,最後再用嘜克筆圖上可愛的眼睛和嘴巴。

## 延伸創作

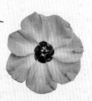

黃槿花
太陽

黃槿花蝴蝶

### 🌿 小常識

　　早年在鄉下,黃槿碩大的葉片,是「炊粿」時襯底的最佳材料,既環保又有特殊香味,所以黃槿又稱為「粿仔樹」。另外,從前農村時代,因黃槿的葉子大,而且上面有柔毛,所以經常取代竹片或草紙在如廁後用來擦屁股,解說時不妨讓所有學員觸摸看看葉背舒服的柔毛,感受一下先人生活的智慧。

# 排列楊桃的羽狀複葉

**Star-fruit**

酢漿草科（Oxalidaceae）五斂子屬（*Averrhoa*）

別名：五斂子

原產地：不確切，臺灣於 1800 年由華南引入種植

## ～～～賞玩月份～～～

食用　1~12月

楊桃為常綠中喬木，樹皮暗灰色。

小枝幹上有明顯的皮孔。

一片葉子，很多葉子就是羽狀複葉，辨識羽狀複葉可先從嫩葉觀察，楊桃的嫩葉，一片的羽狀葉同時萌芽，同時開展。

花小形，紅紫色，精緻優雅。

楊桃果實具深5稜，故又名五斂子，在晉朝時就傳入中國，因其懸掛枝頭而稱為「桃」，且因此水果是過洋而來的，故名為「洋桃」，後因筆誤成為「楊桃」，沿用至今。橫斷面星星狀，故英名：Star-fruit。

# 動手DIY 排列楊桃的羽狀複葉

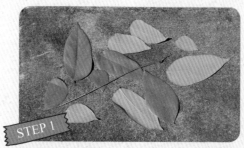

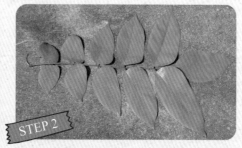

STEP 1
將楊桃的葉子拆散，打亂，有的還翻面。

STEP 2
楊桃的葉子為奇數羽狀複葉，互生，小葉2至5對（5至11片小葉）。

STEP 3

讓小朋友將打亂的葉子排回原來樣子，原來楊桃的羽狀複葉每一片葉子都有一定的規律，中間最上方稱為頂小葉，頂小葉葉基沒有歪斜，兩側小葉對生，葉基歪斜，葉片的大小由下而上越來越大。

# 植物遊戲 葉子排排樂

活動前可先於上課範圍內，尋找適當的植物（如楊桃、血藤、阿勃勒、水黃皮、馬拉巴栗、光蠟樹等）備用，遊戲可以個人也可以分組進行，首先將準備好的葉子，分別拆開來並打亂，在規定的時間內正確排列出葉子實際的形狀，如果錯誤，在室內可以將實際的葉子放在旁邊給學員參考，如果在戶外，可以要求學員直接到樹下進行觀察，再重新排列，直到正確為止。

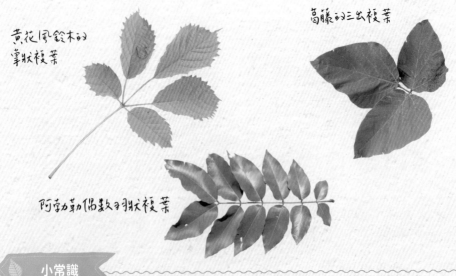

黃花風鈴木的掌狀複葉

血藤的三出複葉

阿勃勒偶數羽狀複葉

## 小常識

　　所謂複葉，最淺顯易懂的說法，就是「一片葉子，很多葉子」，所以說，如果這片葉子外形看起來像手掌，就叫掌狀複葉；外形看起來，像一片羽毛就叫羽狀複葉；三片小葉形成一片葉子，就叫三出複葉。

　　一片複葉當中的每一片小葉都有其個別的特徵，這樣的遊戲，可以讓小朋友養成觀察的習慣，分析判斷外表看似一樣的個體其實只要仔細觀察其中都有明顯不同的差異。

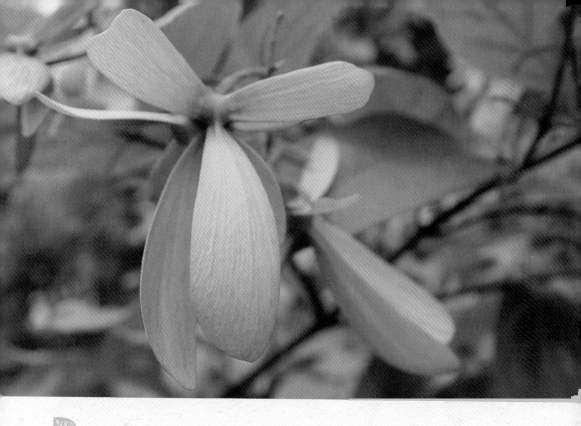

# 猿尾藤 用紙做三叉戟
# 的飛翔翅果

**Bengal hiptage**

黃櫨花科（Malpighiaceae）猿尾藤屬（*Hiptage*）

別名：風車藤、虎尾藤

原產地：印度、馬來西亞、中國南部、臺灣全島、蘭嶼及綠島

～～～～～ 賞玩月份 ～～～～～

食用 1~12 月

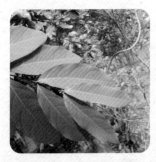 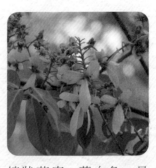 

葉對生，近革質，長橢圓 形。　　　總狀花序，黃白色，具 芳香，花瓣 5 枚。　　　小枝明顯具多數皮孔。

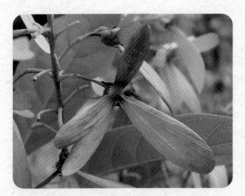 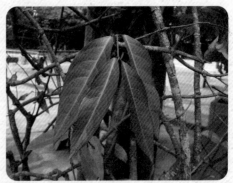

有三叉戟的革質翅膀，中央較長也較大。　　幼株嫩葉赤褐色。

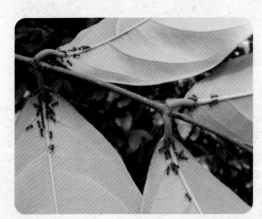

為了保護植株不受其他昆蟲的危害，猿尾藤花和葉上都有許多的腺體，提供甜美的蜜，僱請螞蟻做為它的保鏢，這樣互利共生的行為，不必像人合作時一定要簽訂契約，而是經過千萬年演化所建立的信賴關係。

# 動手DIY① 用紙做出猿尾藤飛翔的翅果

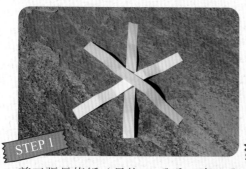

STEP 1

剪三張長條紙（長約 10 公分、寬 1 公分）

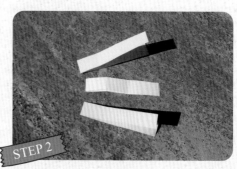

STEP 2

分別將三張長條紙對折。

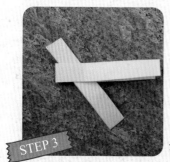

STEP 3

綠紙條（開口向右）包住橘紙條（開口向上）。

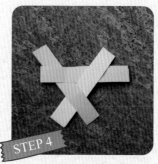

STEP 4

將白紙條（開口向下）包住綠紙條（右上往左下）插入橘色紙條中間。

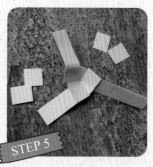

STEP 5

將三張紙慢慢拉撐，然後將其中兩紙條剪短。

往天空去，看看是否可以旋轉飛翔，正中間是種子的地方，可以黏一粒米或小綠豆讓小朋友印象更深刻，原來翅果中間是種子的位置，讓它可以乘著三叉戟的飛行器到處去旅行。

# 動手DIY ② 猿尾藤風車

猿尾藤又名風車藤，小時候我們會香腳或牙籤插在翅果上，再插一小塊地瓜丁或蘿蔔丁，微風吹來，風車就會不斷地轉動。

# 植物遊戲 猿尾藤翅果飛翔遊戲

**第一關** 讓小朋友觀察猿尾藤的外形，了解種子的位置，然後將果實往天上拋，看看它飛翔的姿態。

**第二關** 請小朋友發揮想像力，用身體模仿猿尾藤的果實，一起來旋轉飛翔！

**第三關** 將猿尾藤翅果拋向空中，手心向上用兩手承接住。

**第四關** 將猿尾藤翅果拋向空中，手心向上用單手承接住。

## 小常識

猿尾藤的嫩葉紅潤像猴子屁股顏色，喜歡生長在懸崖峭壁邊，其枝條又粗又硬，常橫跨山谷搖擺，像是猿猴的尾巴一般，故有猿尾藤之稱。

猿尾藤屬名衍生自希臘文，意思是「飛」，起因於它獨特的三個翅膀的果實。每一個果實上都有三片明顯的弧形薄翼，因此這些果實成熟時便能乘風飛翔，到遠處落地萌芽。

實驗統計，猿尾藤的中翅和左右兩翅長度約為一比二，左夾角約 70 度，右夾角約 80 度。中翅的面積和大小對於飛行的時間影響最大，整體旋轉以中翅為中心，種子包覆在三個翅膀的中間，重量很輕，有利於它的飛翔傳播。

# 矮仙丹項鍊

**Ixora**

茜草科（Rubiaceae）仙丹花屬（*Ixora*）

別名：賣子木、買子木、紅繡球花

原產地：中國大陸、印度、馬來西亞、澳洲及太平洋諸島

〜〜〜〜 **賞玩月份** 〜〜〜〜
食用 1~12月　DIY 1~12月

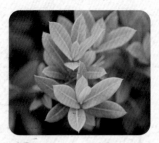

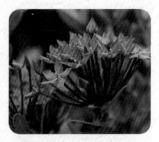

長綠灌木，葉色濃綠，花
色豔紅，紅配綠，真美麗！

葉對生，革質，托葉對
生，三角形。

花姿嬌艷，花期很長，花
瓣四片，花柱很長。

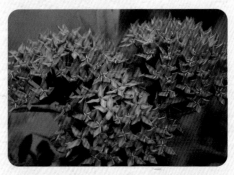

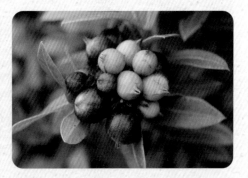

矮仙丹的花語為「團結」，花頂生，聚
生成半圓球狀，所以又名「紅繡球花」。

果為球形漿果，熟時紫紅色至黑色。

## 動手DIY① 吸吮矮仙丹的蜜

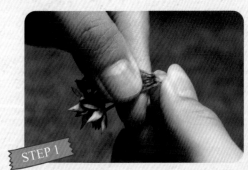

STEP 1

將花萼摘除。

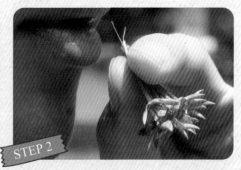

STEP 2

可以吸吮到花柱底部甜甜的花蜜。

# 動手DIY② 矮仙丹項鍊、手環

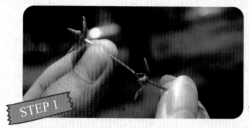

**STEP 1**

將花底部插入另一朵花的花冠中間。

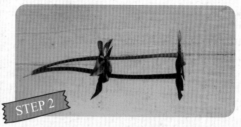

**STEP 2**

依此連接，就可以編成美麗的手環或項鍊。

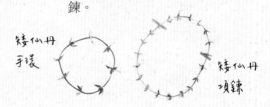

矮仙丹
手環

矮仙丹
項鍊

**小常識**

　　小時候，我們也會用馬纓丹的花來玩同樣的遊戲，馬纓丹的花比較小，還可以做成戒指，雖然不曾發生過任何事情，但長大後才知道，其實馬纓丹是有毒的植物，俗稱發瘋花。其枝葉的汁液如果碰觸到皮膚會引起紅腫癢痛，誤食果實或枝葉，會造成慢性肝中毒，有發燒、嘔吐、腹瀉等症狀。另外馬纓丹又叫臭草，生態介紹時，不要讓小朋友隨意摘取，揉搓，嗅聞有毒的植物，以免產生過敏或中毒的情形。

　　矮仙丹，幾乎全年都能開花，花色嬌美，花團錦簇，是絕佳的綠籬植物。其名字的由來，據說是古時候有一對母子，住在深山中，因為母親體弱多病，兒子上山求神仙賜藥，神仙給了他這種花，終於讓他把母親的病治好，因此得名。

　　此外，仙丹花在本草綱目上又稱為「買子木」或「賣子木」，據說是因仙丹花在中醫上有續絕、安胎的療效，婦女服用此藥，可生育子嗣，因此買此藥者，即為「買子」，賣此藥者，即為「賣子」。

# 葛藤跳繩

**Kudzu**

豆科（Fabaceae）葛藤屬（*Pueraria*）

別名：山葛根

原產地：韓國、日本、中國大陸及臺灣

賞玩月份

摸 1~12月　DIY 1~12月

落葉性纏繞性藤本，全株被褐色或赤褐色毛，生長速度非常快，輕易地就可以將幼小林木整個包覆起來，堪稱植物界的黑道殺手。

三出複葉，頂生小葉最大，左右對稱，兩側小葉歪斜。

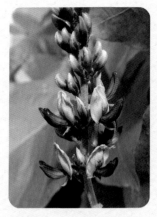

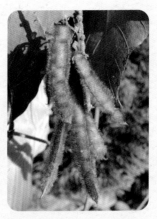

花紫紅色、蝶形花，多數，旗瓣中部以下有一黃色斑塊。

果為莢果，線形，扁平，密生黑褐色毛茸，內有種子 8~20 枚。

葛藤藤蔓。

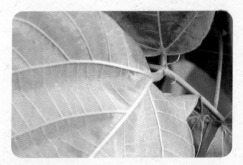

葉片兩面皆被白色伏生短柔毛。

嫩葉也充滿金色柔軟的絨毛。

### 小常識

　　葛藤有粗大的地下根，可以製造「葛粉」，是感冒藥「葛根湯」的原料。葛藤的莖皮纖維長且有韌性，在從前農村時代，應用甚廣，莖皮可供織布稱為「葛布」，葛衣、葛巾均為平民常用服飾。另外，莖皮還可以用來造紙俗稱「葛紙」。

　　葛藤在臺灣隨處可見，從前農民經常用它的藤蔓來綑綁作物或薪柴，方便揹負。

# 動手DIY 葛藤花圈

STEP 1

決定藤圈的大小，尋找適當的圓形容器剪取新鮮的葛藤莖，將藤蔓沿著桶子繞圈，前面一兩圈不要繞太緊，後面幾圈才可繞進藤圈裡，完畢後，放置約兩星期後，即可取下使用。

STEP 2

有了藤圈，讓我們來製作一個美麗的花圈吧！一般做法，可以用細鐵絲或熱熔膠將喜歡的素材固定在藤圈上，完成後，既療癒又有成就感，您也來試試吧！這個花圈運用了三十餘種不同的橡實，可愛嗎？

# 植物遊戲

小時候，只要有葛藤就可以讓我們玩出各種繩子遊戲，完全忘了回家的時間。

- 當成跳繩來玩。
- 用藤蔓做成一個一個圓的套環，在適當的距離處插上一根樹枝，輪流比賽看誰套中的次數最多。
- 做成呼拉圈，看誰搖得最久。
- 兩人面對面站立，分別將葛藤繩子繞於腰間做相互拉扯的遊戲等，看誰腳先移動誰就輸。

# 榕葉笛

**Marabutan**

桑科（Moraceae）榕屬（*Ficus*）

別名：老公鬚

原產地：印度、馬來西亞、澳洲、中國大陸、日本、琉球、臺灣

## 賞玩月份

聽 1~12月　DIY 1~12月

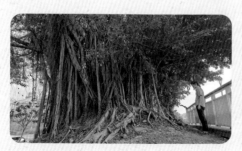

因樹冠寬廣，枝葉濃綠，能容人納蔭，故名為「榕」樹。

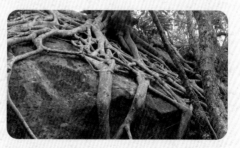

根會分泌酸性物質可溶蝕石頭並緊緊纏繞。

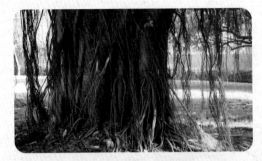

氣根從莖上垂下來，可用來幫助呼吸，若深入土中則成為支持根，可用於支撐整棵樹，數年過後，支持根連綿不絕，不斷擴張地盤，形成「會走路的樹」。

葉橢圓形，單葉互生。

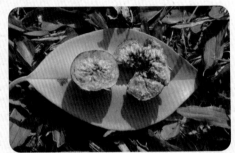

花長在果實裡，俗稱「隱花果」。

## 動手DIY 榕葉笛

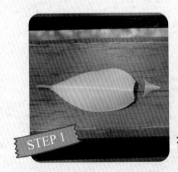

STEP 1

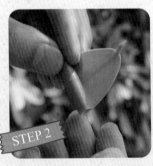

STEP 2

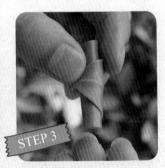

STEP 3

將榕葉尾端尖角部分撕掉約1公分，使尾端平直。

葉面朝外，從葉尾向葉柄處捲成圓筒狀。

捲到頂端後成為空心圓筒狀，直徑約1公分。

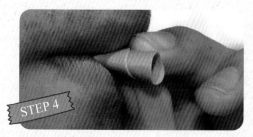

STEP 4

再用手指將其中一端的開口微微壓扁，用嘴脣含住壓扁處吹氣，就會發出聲音來。每一個人吹出的聲音都會不一樣，有的像孔雀的叫聲，有的像小鳥的叫聲，有的像放屁，非常有趣！

## 小常識

　　榕樹的果實，是很多小鳥的最愛，細小堅硬的種子，不能被小鳥消化，經由小鳥的糞便被排泄出來，如果落在一棵樹上，種子會分泌酸性物質，然後用刺吸式的根伸入樹幹內，開始一段驚心動魄的成長歷程。小的時候，它一方面吸收宿主的養分一方面還可以自己行光合作用製造養分，逐漸長大後，開始對宿主慢慢地進行無情地纏繞，當它的主幹繼續纏繞直到地面，它就會逐漸穩固在地下的根系，同時展開另一個纏繞和絞殺的過程，若干年後，宿主因此完全失去生命力，最後逐漸腐蝕。最終成為「絞殺榕」的養分。

　　榕樹為了繁衍子代，會大量的結果，同時還會從枝幹上垂懸而下一條條的氣根，當氣根垂懸到地面就會落地生根成為另一棵植株，如此就可以慢慢擴張它的生存領域，成為「會走路的樹」。

　　澎湖有一棵有名的大榕樹「通樑古榕」，樹齡達 300 年，有 95 棵的氣根，佔地約 660 平方公尺，如果沒有仔細觀察，很難讓人相信完全只是一棵大樹，真可謂一樹成林，令人歎為觀止。

　　世界最大的樹，位於印度的豪拉植物園，這棵印度榕樹樹冠直徑達 411 米，占地 1 萬 4 千平方公尺，擁有 3600 多根的氣根，樹下可以容納上千人休息乘涼，可謂一棵樹根本就是一個森林。

# 構樹徽章

**Common Papermulberry**

桑科（Moraceae）構樹屬（*Broussonetia*）

別名：鈔票樹、鹿仔樹、會冒煙的樹

原產地：中國南部、日本、馬來、太平洋諸島

## 賞玩月份

摸 1~12月　　食用 7~9月　　DIY 1~12月

落葉或半落葉中喬木，樹皮灰褐色，富纖維素，樹皮為製造宣紙、棉紙及印製鈔票的用紙，是最佳的造紙樹材。原住民也利用其樹皮，製成樹皮衣和日用品。

單葉，互生，有葉柄，心狀卵形。

年輕植株，葉多呈掌狀深裂。

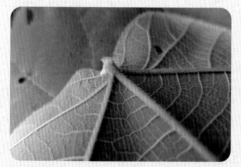

全株有乳汁，葉背柔軟有倒彎的絨毛，可以貼在人的衣服上。

花雌雄異株，雄花長穗狀葇荑花序，黃綠色。

雄花序。

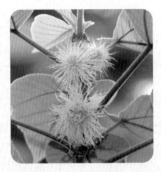
雌花呈球狀的頭狀花序。

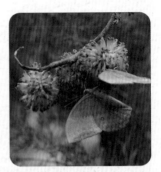
瘦果多數集合成一球形的聚合果，肉質，有光澤，成熟時橘紅色，成熟果實可生食也可以做成果醬。

用手輕摸構樹的葉子，毛絨絨的好舒服！用放大鏡觀察葉子上白色發亮的絨毛，原來長長的毛可以拒絕昆蟲的啃咬，可以保溫避免水分的流失。

# 動手DIY① 構樹徽章

構樹的葉背有倒彎的絨毛，可以附著在衣服上，玩遊戲可以將它當成徽章，做為勝利者的加冕。還可以將葉子貼在小朋友的身上，讓小朋友又跳又扭看誰的葉子最先掉下來。

# 動手DIY② 製作樹皮衣

從前原住民會用木棍敲打構樹，樹皮和樹幹就會完全分離，樹皮再經持續敲打後變得柔韌有彈性，曬乾後，就可以縫紉製成實用的衣服。樹皮做成的衣服，很輕，很透氣，又能防水是原住民打臘時最愛的穿著。臺灣目前也有一些文創工作者，利用構樹的樹皮，製作出許多的文創小物，比如皮帽、皮包、名片夾、手工筆記本、燈飾等，其中蘊含先人的智慧、創意和環保的概念。

構樹樹皮做成的帽子。

**小常識**

**構樹臺語詩歌：**公花母花不同欉，公花長長親像蟲，母花圓圓親像球，風吹讓風做媒人，花粉隨風入洞房。

構樹屬於雌雄異株，雄花外表細長看起來像條蟲，每年初夏雄花成熟時，花藥爆開花粉隨風拋打出去，數量多時，整棵樹好像冒著白煙，所以又被稱為「會冒煙的樹」。雌花頭狀花序，外表看起來像顆毛球，當風媒人將花粉送來成功授粉後，就會慢慢形成果實種子，聚合果成熟後，轉成橘紅色，果實甜美可食，同時也是很多昆蟲和小鳥的最愛。

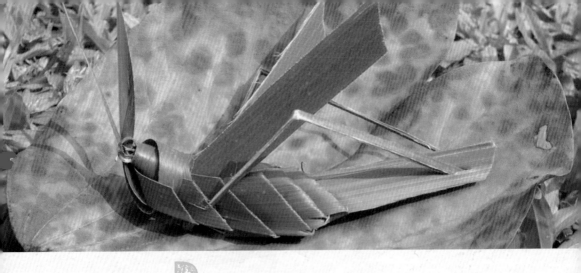

# 蒲葵蚱蜢

**Fan Palm**

棕櫚科（Arecaceae）蒲葵屬（*Livistona*）

別名：扇葉蒲葵

原產地：臺灣龜山島、中國南部、日本、琉球

〜〜〜 賞玩月份 〜〜〜

DIY 1~12月

樹幹通直不分枝，株高可達 10 ～ 15 公尺，
成株灰褐色，外表粗糙，莖節不明顯。

單葉叢生於頂端，葉大且呈掌狀扇形深裂。

葉鞘褐色，具網狀纖維，又稱「葵棕」，可製成繩索。

穗狀圓錐花序，花黃色。

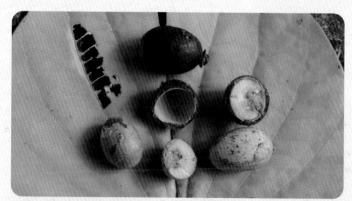

果實藍綠色，長橢圓形，長約 1.5 公分，成熟後變成黑褐色，剝除果皮，呈現木質的果殼，果殼內有種子一粒，種仁乳白色。

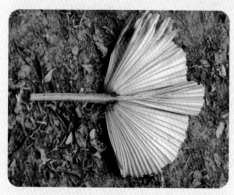

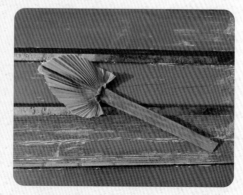

葉子修剪後，成了早期民間家家戶戶最愛的日用品「葵扇」。

將葵扇修剪小一點，就成了臨時清潔用的刷子，可以用來刷洗鍋物。

成熟的葉子總在三分之一處左右折彎下垂，所以別稱「Falling Tree」（像瀑布一樣的樹）。

# 動手DIY 蒲葵蚱蜢

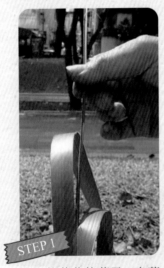

STEP 1

取一片蒲葵的葉子，自葉柄起約 20 公分左右，將兩側葉片沿主葉脈撕開。

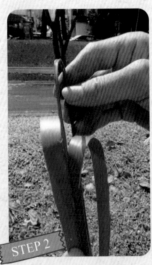

STEP 2

將中間主脈向下彎曲，用手按著。

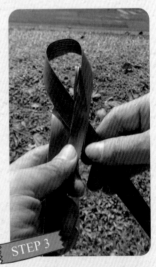

STEP 3

將右側葉片環繞主葉脈，拉緊。

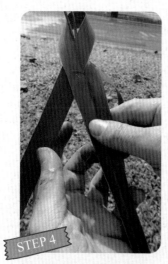
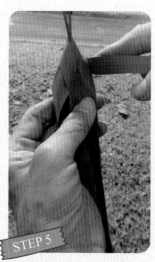
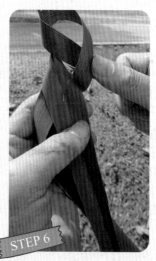

**STEP 4**

將左側葉片往環繞主葉脈，拉緊。

**STEP 5**

向中間折。

**STEP 6**

重複上述動作，按照該順序一右一左從下方繞過主葉脈後拉緊，左右各6次。

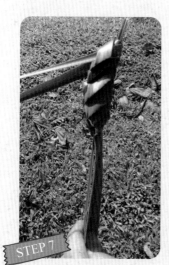
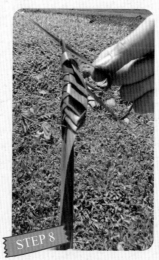
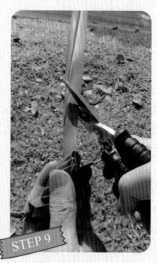

**STEP 7**

完成蚱蜢的身體。

**STEP 8**

將前一步驟留下的葉尾由下往上穿進頭部的圈內，並將主葉脈拉緊。

**STEP 9**

將尾巴剪掉。

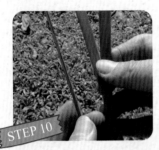

STEP 10

將剪下的葉子主脈和兩側葉片剝開，主脈做腳，葉子做翅膀。

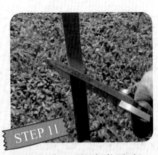

STEP 11

兩片並攏，取適當長度，剪一對翅膀。

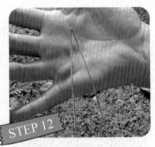

STEP 12

主脈對折，做腳。

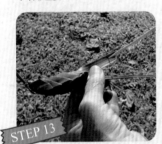

STEP 13

用竹籤在尾部搓個洞。

STEP 14

主脈對折處從腹部下方左右往上插，再折彎（取適當長度）插入後方尾部鑽好的孔做腳。

STEP 15

再插上翅膀（還可以插珠針或貼洞洞眼當眼睛），就完成了一隻生動的草編蚱蜢了！

## 小常識

　　單子葉植物最大的特徵，就是葉脈都是平行葉脈，也是我們重要的食物來源，比如稻米、玉米、竹子等都是單子葉植物的成員。此外，單子葉植物另外的特徵有，主根不發達，多鬚根；莖幹內微管束散生，沒有排列成形成層。單子葉植物給人的一般印象多是草本植物，其實單子葉植物不見得就是草本植物，棕櫚科就是屬於單子葉植物。

　　棕櫚科植物多分佈於熱帶和亞熱帶地區，其未成熟的花，嫩莖和果實，都是原住民重要的食物來源。葉子、葉鞘可以用來編織，做成各種日常用品，因此，棕櫚科植物常和當地原住民的生活早已息息相關，密不可分。

# 鳳凰木寶劍

**Flamboyanttree**

豆科（Leguminosea）鳳凰木屬（*Delonix*）

別名：紅花楹

原產地：非洲馬達加斯加島

―――― 賞玩月份 ――――

聽 1~12月 DIY 1~12月

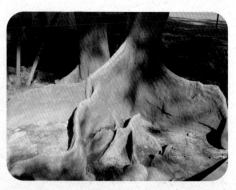

落葉大喬木，枝條多呈水平狀伸展，樹冠傘狀。 樹皮粗糙，灰褐色，樹幹基部常有板根現象。

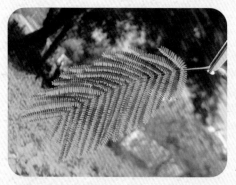

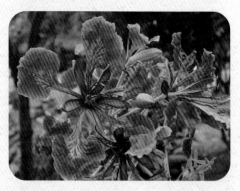

二回羽狀複葉，小葉線形，小葉可達二千枚以上。

花冠鮮紅色，花瓣 5 枚，旗瓣帶有黃色條紋，每當畢業的季節來臨，花朵盛開，滿樹鮮紅奪目。

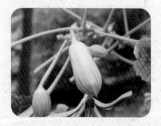

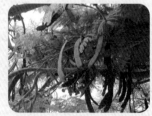

花苞。

莢果呈刀劍狀，木質，扁平，堅硬。

成熟呈褐色由縫線縱裂成二瓣；內藏種子 20~60 粒，深褐色帶灰白斑紋，有毒，不可誤食。

# 動手DIY 鳳凰花蝴蝶

**STEP 1**

鳳凰木，蘇木花科，外形像一隻翩翩飛舞的蝴蝶。

**STEP 2**

花瓣五枚，雄蕊十枚，花萼五枚。

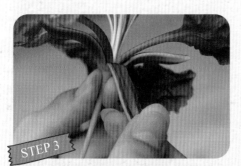

**STEP 3**

將花萼剝下，做蝴蝶的身體。

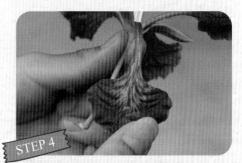

**STEP 4**

將花瓣一一剝下，做蝴蝶的翅膀。

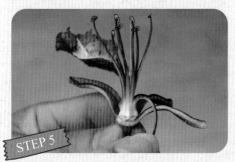

**STEP 5**

將雄蕊剝下，做蝴蝶的觸角。

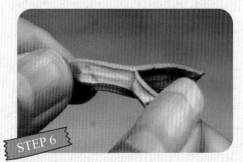

**STEP 6**

將花萼內紅色的皮剝掉，露出黃白色會有些黏性。

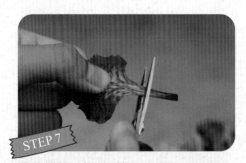

**STEP 7**

將花瓣的長柄剪（撕）短。

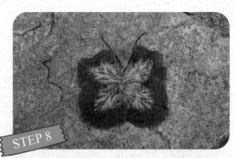

**STEP 8**

在花萼上排列一對翅膀和一對觸角。

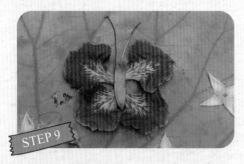

**STEP 9**

再覆上一枚剝好的花萼，蝴蝶就完成了。

## 植物遊戲

鳳凰木種子非常堅硬，小時候，我們會將種子在地上快速磨擦，然後惡作劇去燙人家。

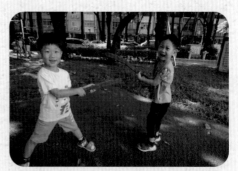

鳳凰木的莢果外表扁平呈刀劍狀，可拿它來當成刀劍玩互相砍殺的遊戲，但完整的莢果並不容易撿拾，所以都會珍藏許久。

搖晃敲打完整的鳳凰木的果實時會發出如沙鈴般沙沙的聲音。它竟是加勒比海原住民的傳統樂器，名字叫「沙沙」。

鳳凰木莢果除了可以當成樂器以外，還可以當成拍痧棒；果筴還可以彩繪或雕刻做成裝飾品，平時握在手上，蚊子叮咬時立刻可以化身為不求人，可別看它外表毫不起眼，用途可多著呢！

## 小常識

　　每當春天來臨，鳳凰木的枝條開始抽出新芽，充滿著生機和希望，沒多久大樹就會變得綠蔭盎然，鳳凰木的樹冠橫展，延伸的羽葉如鳳凰展翅般高雅，故名鳳凰木。樹形傘狀，濃密寬廣，是很好的遮蔭樹。不過，奇怪的是，在鳳凰木的樹下雜草總是非常稀少，泥土總是非常平整，所以我們經常會約幾個死黨在樹下玩彈珠，每回總要玩到夕陽西下伸手不見五指才捨得回家。後來才知道原來鳳凰木的種子和花都有毒性，它可以抑制其植物的生長，所以往往鳳凰木的樹下常常會「寸草不生」。如果不甚誤食，中毒的症狀是頭暈，不自主的留口水，拉肚子等。記得小時候我也曾撿拾泡過水後腫脹的種子剝皮後來吃，口感 QQ 的但沒有任何味道，記憶中好像不曾感到任何身體不適，如今想起來，真是餘悸猶存，否則現在未必還有機會和大家分享試毒的經驗。

　　從前有一位航海家，到達非洲馬達加斯加島時，突然看見森林中的鳳凰花盛開的情景，大聲驚呼以為森林大火，故鳳凰木英名為 Flamboyant tree，意思是很誇張的火焰樹，而新加坡稱鳳凰木為森之炎，也是同樣的意思。

　　鳳凰木的成樹經常有板根的現象，這是熱帶雨林植物特有的景象，主要目的是為了固持、呼吸和保持水分。但是並不是所有的鳳凰木都有此現象啊？原來在地表土層較薄的地方，鳳凰木才會比較容易出現板根的現象。

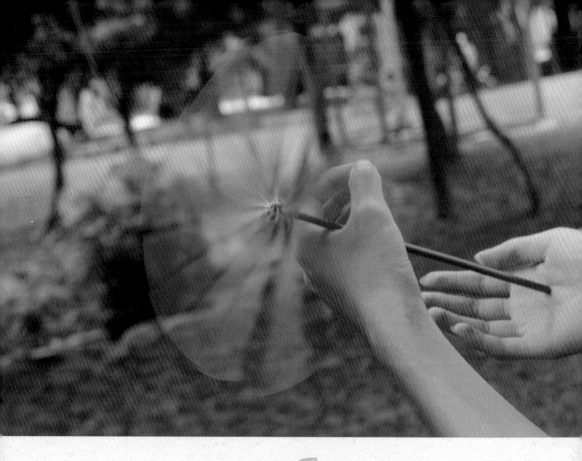

# 輪傘草風車

<hr />

## Umbrella Plant

莎草科（Cyperaceae）莎草屬（*Cyperus*）

別名：風車草

原產地：非洲馬達加斯加島

～～ 賞玩月份 ～～

DIY 1~12月

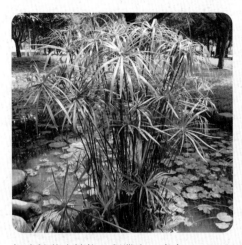

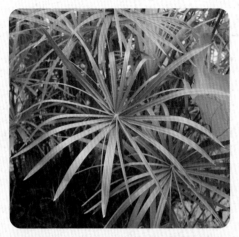

挺水性草本植物，稈叢生，直立。　　　　葉線形，多數，聚生頂端成圓傘狀。

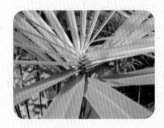

葉螺旋排列。　　　　花序為聚繖花序，輻射狀　　稈橫切面為三角形，細
　　　　　　　　　　展開，開花後成紅褐色。　　長，直立。

## 動手DIY ① 輪傘草插花

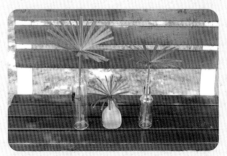

輪傘草是很高級的插花材料，將葉如傘狀修剪，放入加點水的透明玻璃瓶中，高低錯落陳設，頓時生機盎然，優美如斯。輕風吹來傘葉迎風不時還會自然旋轉，搖曳生姿，好不療癒。

# 動手DIY ② 輪傘草風車

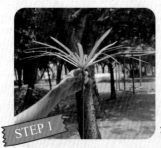

STEP 1

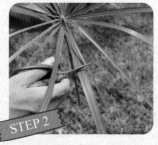

STEP 2

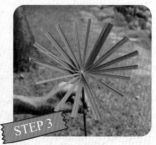

STEP 3

輪傘草的葉。　　　　　依自己喜歡的長短修剪。　　像一把綠色的雨傘。

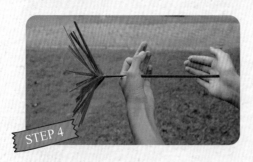

STEP 4

如圖示，手掌頂著莖稈的底部，當輕風吹來傘葉就會自動旋轉，而且還會越轉越快。如果手拿玻璃瓶將輪傘草插入迎著風轉動的效果更好。

## 小常識

　　莎草科的植物，莖多呈三角形，是世界著名的造紙植物，比如埃及紙莎草、日本紙莎草等。埃及人認為莎草是最具代表性的埃及植物，三角形的莖代表古老的金字塔，放射狀頂生的葉象徵著古埃及人對太陽的崇拜。大約在公元 3000 年前，古埃及人就開始使用紙莎草做成的紙，埃及的氣候特別乾燥，至今還發現 3000 多年前保留至今的莎草紙書卷，據說最早的「聖經」就是抄寫在莎草紙上而得以到處流傳。臺灣目前也有設計師開始運用輪傘草來造紙和編織，設計出各種不同的燈飾、文具用品等精美的文創商品。

# 檸檬桉陀螺

## Lemon Eucaly

桃金孃科（Myrtaceae）桉樹屬（*Eucalyptus*）

別名：猴不爬

原產地：原產地在澳大利亞東部及東北部

～～～～～～ 賞玩月份 ～～～～～～

摸 1~12月　聞 1~12月　DIY 6~12月

常綠大喬木，樹幹呈灰白色。

樹皮片狀剝落，生長速度很快，每年可長十公尺。

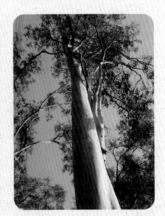

樹幹直立，樹皮光滑，連猴子都望之興歎，故俗稱「猴不爬」。

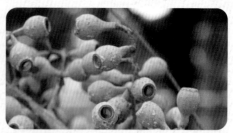

披針形，先端尖，褐綠色；具有濃濃的檸檬香味，可驅趕蚊蟲，亦可提煉精油。

蒴果、蓋裂，外形像個高腳杯，倒過來像個酒瓶。

# 植物遊戲 檸檬桉五感遊戲

- 取一片葉子，揉一揉，聞一聞，是否聞到一股檸檬的芳香？將葉子的味道塗抹在身上，還可以防蚊蟲喔！

- 閉上眼睛，擁抱檸檬桉的樹幹，摸一摸它光滑細嫩的皮膚，然後貼耳聽聽，那麼薄的肌膚，是否可以感受到其中生命的悸動？

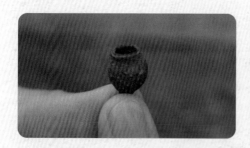

- 大樹下，尋找檸檬桉的果實，大家來玩檸檬桉小陀螺：掌心朝上，拇指和食指（或中指）捏住果柄，用力旋轉。大家來比賽看看誰能最先轉起來，然後 PK 看誰能轉得最久。

- 還可以提供廣告顏料讓小朋友在果實上隨意上色，然後教導小朋友顏色的變化，比如，果實上同時彩繪紅色和白色，旋轉後就會變成粉紅色。彩繪黑色和白色，旋轉後就會變成灰色，遊戲可以訓練小朋友的小肌肉，還可認識顏色的變化。

# 動手DIY 檸檬桉果實畫

檸檬桉的果實如果將果柄朝上，看起來就像酒瓶，串錢柳的果實就是世上最美麗的杯子。

## 小常識

　　世界最高的樹，名叫「杏仁桉」，原產於澳洲，最高可達 152 公尺。杏仁桉和檸檬桉一樣，同屬於桃金孃科桉樹屬的植物。桉樹屬植物的根系非常發達且具有毒性，吸水量非常龐大，活像一臺大型的抽水機。中國因為看中它生長十分快速是造紙和人造板材的絕佳材料，在 1890 年起引進，並開始大量種植。由於物種太過專一，且吸水量龐大，所以只要栽種過桉樹屬植物的土地，土壤會嚴重貧瘠，地下水也會遭受污染，所以在 2018 年前後，中國各省紛紛頒布了「禁桉令」，桉樹屬植物竟和罌粟花一樣成為被中國禁止種植的植物之一。

　　臺灣最高的樹，不是桉樹屬植物，名叫「臺灣杉」，原住民稱其為「撞到月亮的樹」，最高可達 90 公尺，是全世界唯一以「臺灣」為屬名的植物。臺灣在日據時代就曾引進許多桉樹屬的植物做為行道樹，最常見的就屬大葉桉和檸檬桉。民國以後，因為造紙需求，也曾陸續引進桉樹種植，比如嘉義南華大學校園裡就有十幾公頃美麗的桉樹林，七十年代後期因為造紙原料進口相對便宜，而逃過被砍伐的命運，有空不妨去走走，探訪這座綠色的森林學校並且和桉樹來個浪漫的約會。

# 緬梔花峇里島迎賓花環

**Mexican Frangipani, Pagoda Tree**

夾竹桃科（Apocynaceae）緬梔屬（*Plumeria*）

別名：雞蛋花、鹿角樹

原產地：墨西哥、巴拿馬一帶

～～～ 賞玩月份 ～～～

聞 4~11月　DIY 4~11月

冬天黃葉盡落，枝條狀似鹿角，俗稱「鹿角樹」。

夾竹桃科，全株有乳汁，具毒性。

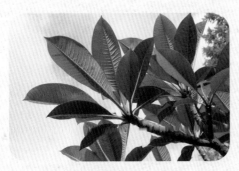

單葉，互生，簇生於枝頂。

側脈 25~35 對，相互平行，外形像羽毛，俗稱「羽狀脈」。

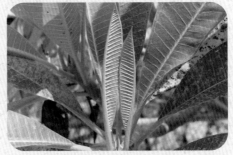

側脈尾端不會達到葉緣，近葉緣處彼此連接，俗稱「閉鎖脈」。

初生的嫩葉，像杜拜的帆船塔。

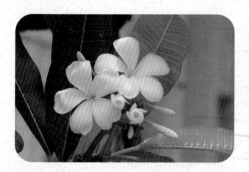

花頂生具芳香，花瓣乳白色，中間黃色，遠看形似荷包蛋，又名「雞蛋花」。

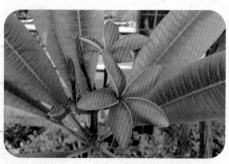

相傳由緬甸傳入，花朵具有梔子花香，故名緬梔花。除了白花品種，另有紅花緬梔、粉紅緬梔等園藝品種。

果實為蓇葖果，像一對牛角，熟後側裂。

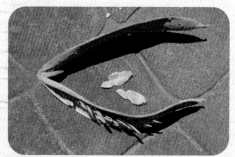

種子多數，褐色，具翅，像隻可愛的小金魚。

**小常識**

　　荷蘭人初到臺灣時，發現臺灣到處蚊蠅叢生，瘧疾橫行，所以就大量的引近緬梔花進行栽種。緬梔花，花朵美麗，全株具白色乳汁，有毒性，如果種在池塘邊，僅是葉子落在池裡都可以抑制蚊蠅的生長，對於環境的改善有很大的助益。另外，當時人們衛生習慣很不好，容易長頭蝨，婦人就會用其枝葉揉於水中，用來洗頭，洗過頭後的水盆裡竟浮起一隻隻的頭蝨。

# 動手DIY 迎賓緬梔花環

記得結婚時和妻子一同去峇厘島渡蜜月，一下飛機，立刻有穿著印尼傳統服飾的女子幫我們戴上雞蛋花做的迎賓花環，頓時有種備受尊崇的快感，不過同卻突然聽見妻子驚聲尖叫，原來她的花環上有隻肥大的毛毛蟲。多年過去了，雞蛋花迎賓花環和毛毛蟲竟成為蜜月旅行時最鮮明的記憶。

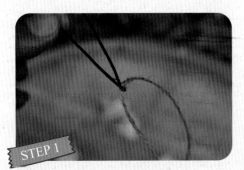

STEP 1

將細鐵絲對折穿過麻繩當針。

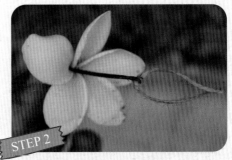

STEP 2

一個一個穿過緬梔花的花心，花和花之間儘量靠近一點，比較好看。

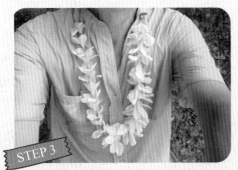

STEP 3

尾端打結即完成。

STEP 4

串長一點，做成美麗的花環，如果短一點可以戴在頭上，就變成漂亮的花冠。

自然生活家 044

**動手玩自然**：果實╳葉子╳種子都好玩

| | |
|---|---|
| 作　　者 | 鄭一帆（銀樺）・鄭皓謙 |
| 攝　　影 | 鄭一帆（銀樺）・賴織美 |
| 主　　編 | 徐惠雅 |
| 校　　對 | 鄭一帆、鄭皓謙、徐惠雅 |
| 美術編輯 | ivy_design |
| 創辦人 | 陳銘民 |
| 發行所 | 晨星出版有限公司 |
| | 407 臺中市西屯區工業區三十路 1 號 1 樓 |
| | TEL：04-23595820　FAX：04-23550581 |
| | E-mail: service@morningstar.com.tw |
| | http://star.morningstar.com.tw |
| | 行政院新聞局局版台業字第 2500 號 |
| 法律顧問 | 陳思成律師 |
| 初版 | 西元 2021 年 08 月 10 日 |
| 讀者服務專線 | 02-23672044／04-23595819#230 |
| 讀者傳真專線 | 02-23635741／04-23595493 |
| 網路書店 | http://www.morningstar.com.tw |
| 郵政劃撥 | 15060393（知己圖書股份有限公司） |
| 印刷 | 上好印刷股份有限公司 |

**定價 480 元**

ISBN 978-626-7009-28-4

Published by Morning Star Publishing Inc.

Printed in Taiwan

詳填晨星線上回函
50元購書優惠券立即送
（限晨星網路書店使用）

國家圖書館出版品預行編目資料

動手玩自然／鄭一帆、鄭皓謙著；鄭一帆、賴織美攝影.
--初版.--台中市: 晨星,2021.08
208 面 ;公分. --（自然生活家；044）

ISBN　978-626-7009-28-4（平裝）

1.勞作 2.工藝美術 3.植物

999.9　　　　　　　　　　　　　　　　110010501